Italo Svevo

LEBEN IN BILDERN

Herausgegeben von
Dieter Stolz

Italo Svevo

Maike Albath

DEUTSCHER KUNSTVERLAG

»Ich erlebe gerade das Ende meiner ästhetischen Träume, und wenn ich länger darüber nachdenke, halte ich das für schlecht. Sollte ich ein hohes Alter erreichen, werde ich vielleicht Zeit haben, es zu bereuen, weil ich mein innerstes Wesen verraten und genau die Aufgabe verfehlt habe, für die ich 38 Jahre lang geboren zu sein glaubte. *Schwamm darüber.* An dem Tag, an dem das tätige Leben dieses Opfer wird ausgleichen können, werde ich nie mehr über ästhetische Träume sprechen. Als wir uns kennenlernten, bat ich Dich, mit mir gemeinsam zu träumen, jetzt bitte ich Dich, mir zu helfen, mich im wirklichen Leben zu verankern und mit weit geöffneten Augen auf Diebe Acht zu geben.«

Italo Svevo in einem Brief an seine Frau Livia vom 26. Mai 1898

Inhalt

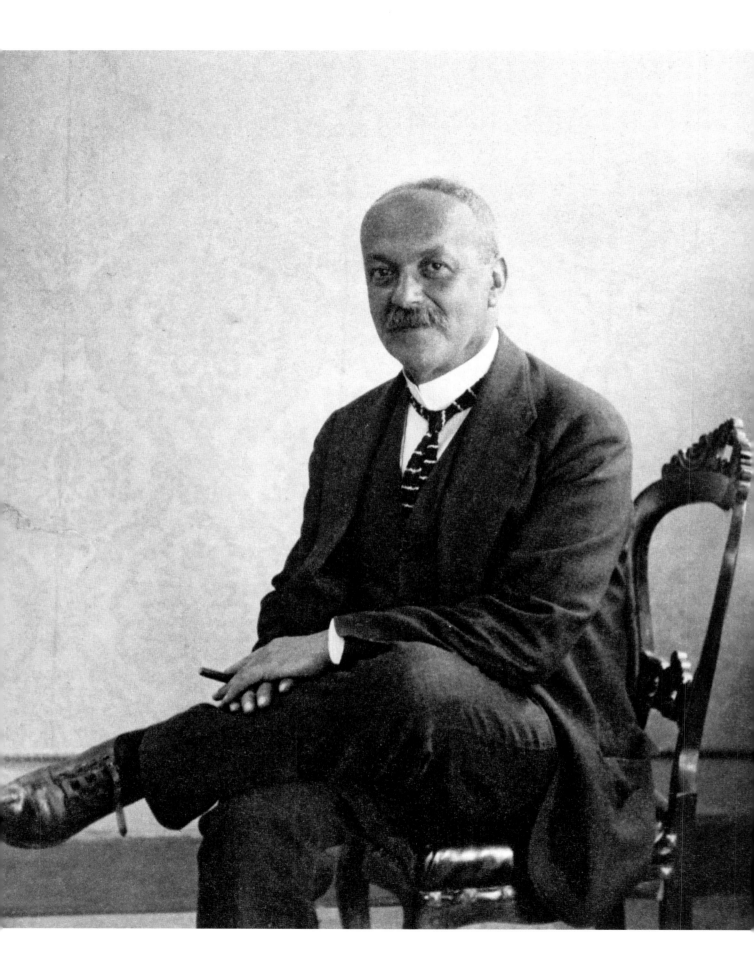

Elio und Ettore Schmitz

Ettore, mein Bruder, ist jetzt achtzehn Jahre alt«, hielt Elio Schmitz Anfang 1880 in seinem Tagebuch fest. »Er ist ein bisschen ein Dichter. Und es scheint, dass er viel Talent hat. Er schreibt Verse.« Am 9. Februar fuhr er fort: »Ettore hat inzwischen viele Gedichte geschrieben, auch Prosa, Lustspiele, Dramen. Aber ihr Schicksal ist das Feuer.« Bis Mitte März wolle er ein Stück in alexandrinischen Versen fertigstellen, schwor Ettore dem jüngeren Bruder, andernfalls werde er Elio drei Monate lang für jede Zigarette, die er rauche, zehn Soldi bezahlen. Ein paar Tage vor Ablauf der Frist sprach er bei Elio vor und gab zu, die Verpflichtungen nicht einhalten zu können. Die Brüder schlossen einen neuen Vertrag über eine andere Komödie, die *Erste Liebe* heißen sollte, Ettore unterschrieb mehrere Wechsel und legte eine Schaffenszeit von neun Wochen fest, drei für jeden Akt. Aber Elio machte sich keine Illusionen. »Ich glaube, er wird auch dieses Werk nicht abschließen.« Ein Geflecht aus wechselseitigen Verbindlichkeiten, nur halb ernst gemeinten Versprechungen, Verträgen und Vertragsbrüchen verband die Brüder. Es waren Vorboten der aufgeladenen Vertragsbeziehungen, die Ettores späterer Held Zeno Cosini mit sich selbst eingehen sollte, als er sich bemüht, das Rauchen aufzugeben und sein Vorhaben immer wieder bricht. In seiner Jugend scheint Ettore-Italo die Konflikte zwischen seinen Bedürfnissen, Gelüsten und Pflichtgefühlen auf den Bruder abgewälzt zu haben – als Mittfünfziger verlagerte er die qualvollen Prozesse in das Innere einer Figur. Dass Regelwerke, Verpflichtungen, äußere Zwänge und bestimmte Verhaltenskodizes überhaupt eine so große Rolle spielten, lässt sich aus der Herkunft der Geschwister erklären.

Ettore Schmitz, am 19. Dezember 1861 geboren, wurde genau wie seine Brüder von Kindheit an auf eine Zukunft als Handelskaufmann vorbereitet. Am wichtigsten sei die perfekte Kenntnis mehrerer Fremd-

Italo Svevos Geburtshaus in der Via
dell'Acquedotto (heute Viale XX Settem-
bre, 16) in Triest. Die Familie wohnte hier
bis 1881.

Der achtjährige Ettore Schmitz zwischen
seinen Brüdern Adolfo und Elio. Aufnahme
von 1868.

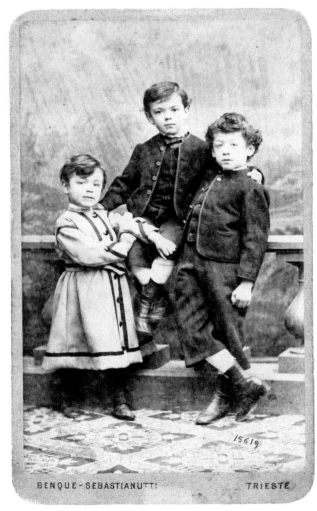

sprachen, befand der aus dem jüdischen Kleinbürgertum Triests stammende Vater Francesco Schmitz, der einen gut gehenden Glaswarenhandel betrieb. Die Familie bewohnte den dritten Stock eines Mietshauses in der platanengesäumten Via dell'Acquedotto 16, die heute Viale XX Settembre heißt. Es gab acht Geschwister, ein Dienstmädchen und ein reges häusliches Leben mit viel Besuch, man musizierte, ein Schwarm Verwandter ging ein und aus. Die sanftmütige Mutter hatte elf Schwangerschaften überstanden, der Alltag spielte sich rund um die Familienwohnung und die jüdische Grundschule in der Via Gallina ab. Als Ettore auf die weiterführende Handelsschule wechselte, bemerkte der Vater allerdings eine unzulässige Angewohnheit: Sein zweitältester Sohn las viel zu viele Romane. »Mein Vater, der für uns immer zu jeder Art von Opfer bereit war, mit dem Herzen wie mit dem Geldbeutel, hatte die Devise: Unter den Augen ihrer Eltern wachsen die Söhne nicht zu tüchtigen Männern heran«, schilderte Elio die Lage. »Daher wandte er sich an die renommiertesten Zeitungen, um eine gute Internatsschule ausfindig zu machen. Was er suchte, war ein Internat, wo man viel lernte, aber nicht an das verweichlichte Leben der verwöhnten Herrschaften gewöhnt wurde«. Seine Wahl fiel auf das von einem jüdischen Lehrer gegründete Brüssel'sche Handels- und Erziehungsinstitut in Segnitz am Main, unweit von Würzburg, wo er die drei ältesten Söhne 1874 anmeldete. Ettore war damals zwölf, der ein Jahr jüngere Elio wurde am Tag der Abreise vor Abschiedsschmerz so krank, dass er seinen Brüdern erst 1876 folgte. Die Trennung muss für alle quälend gewesen sein. »Das Internatsleben ist für die Deutschen geeignet«, befand Elio. »Ihr ruhiger Charakter, frei von jähen Ausbrüchen, erlaubt es ihnen, fern von den Familien zu weilen, ohne zu sehr darunter zu leiden, aber wir Italiener waren fehl am Platz. Vom ersten Tag an dachten wir an nichts anderes, als in den Schoß unserer Familien zurückzukehren, und immer kam es uns so vor, als sollten wir Triest nie wiedersehen.« Immerhin herrschte an der Schule ein freiheitlicher Geist, was den Zöglingen zugutekam; der Direktor war einer der Mitbegründer der Sozialdemokratischen Arbeiterpartei. Wieder wurde Ettore, der von morgens bis abends las, sämtliche Klassiker von Schiller über Jean Paul bis zu Schopenhauer und Nietzsche aufsog und seine Goetheausgabe verhökerte, um Shakespeare zu erwerben, zum Gegenstand von Elios Tagebuch. Elio war der erste Zuhörer und Leser Ettores. »Auf den ersten Blick wirkt er apathisch«, beschreibt ihn der Jüngere, »weil sich der wesentliche Teil seines Lebens in seinem Geist und in seinem Inneren abspielt.« 1878 kehrten die Brüder nach Triest zurück. Der mittlerweile siebzehnjährige Ettore ging zwei Jahre lang

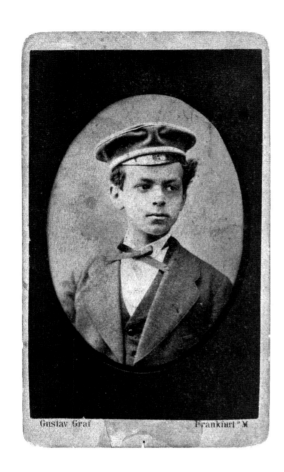

Gustav Graf Frankfurt a. M.

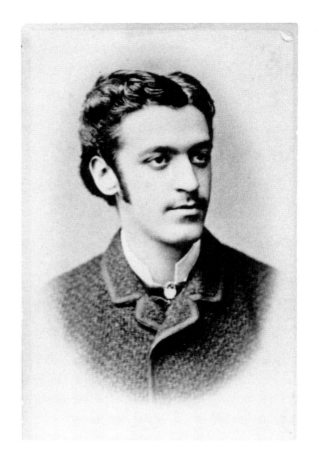

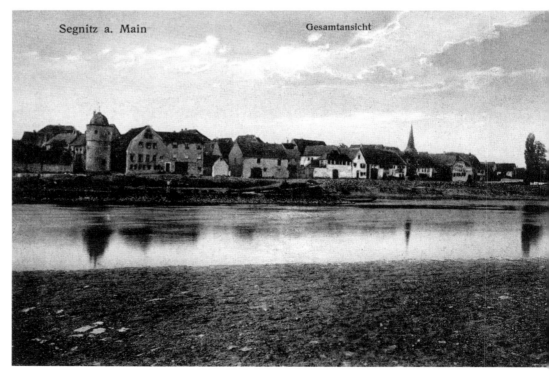

Segnitz a. Main Gesamtansicht

auf die Handelsschule Revoltella in der Via Carducci. Wenn er hier etwas begriff, dann das: Zahlen, Handel und Geschäfte interessierten ihn keinen Deut.

1880 geriet Francesco Schmitz in wirtschaftliche Schwierigkeiten. Er hatte sich übernommen, eine hinzugekaufte Fabrik in Slowenien warf keinen Gewinn ab. An ein weiteres Studium – Ettore träumte von einem Aufenthalt in Florenz, um gründlich in die italienische Sprache eintauchen zu können – war nicht mehr zu denken, die Söhne mussten Geld verdienen. Nach einigem Hin und Her verschaffte Schmitz seinem mittleren Sohn eine Anstellung als Handelskorrespondent in der triestinischen Niederlassung der Wiener Unionbank, von der Ettore zwar weniger begeistert war als der Vater, die er aber doch mit »großer Zufriedenheit« annahm, wie Elio festhielt. Selbst hochmusikalisch, verehrte er den älteren Bruder gerade wegen dessen künstlerischen Neigungen: »Nicht einmal Napoleon hatte einen Chronisten, der ihn so bewunderte, wie ich Ettore«, ließ er einmal verlauten. Ettore hatte jedoch anderes im Kopf als seine Arbeit bei der Bank: Im Dezember 1880 erschien zu seinem großen Stolz sein erster Artikel in der irredentistischen Tageszeitung *L'Indipendente*, die zwischendurch immer wieder verboten wurde. Unter dem Pseudonym E. Samigli lieferte er von nun an Theaterkritiken und Rezensionen, bald darauf auch erste Prosastücke. Mit dem Namen Schmitz hätte er bei einem italienbegeisterten Blatt nicht landen können, so Ettore, auch deshalb erfand er sich einen *nom de plume*. Seine Komödien und Novellen gab er nicht auf: »Nun ist er Verist«, berichtete Elio in seinem Tagebuch und spielte damit auf den Verismus, die italienische Variante des Naturalismus, an. Als Hauptvertreter des Verismus gilt der Sizilianer Giovanni Verga, dessen bahnbrechendes Werk *I malavoglia* (1881) vom brutalen Einbruch der Moderne in den agrarischen Süden handelt. Es waren aber die Franzosen, die den Bruder stärker beeinflussten. »Zola hat ihn davon überzeugt, dass es im Theater auf die Figuren ankommt und nicht auf die Handlung. Alles muss wahr sein.« Tagsüber ging Ettore in die Bank, doch nach dem Dienst suchte er sich einen Platz in der Stadtbibliothek und versank in Lektüren: Flaubert, Daudet, Renan, auch Balzac und Stendhal. Er las ungeordnet, ohne System. Immer wieder vertiefte er sich in die Werke Schopenhauers. Insgeheim war er längst mit einem größeren Projekt befasst, einem Roman. Während er an dem neuen Stoff arbeitete, dachte er sich ein weiteres Pseudonym aus, das seine Prägung durch die deutsche Kultur unterstrich: Italo Svevo, »italienischer Schwabe«.

Ettore Schmitz in der Uniform des Brüssel'schen Instituts in Segnitz, um 1876. Foto: Gustav Graf, Frankfurt.

Elio Schmitz in seinem Tagebuch über die literarischen Ambitionen seines Bruders Ettore: »Nach und nach kam er auf den Gedanken, Schriftsteller zu werden. Oh! Ein berühmter Mann zu werden, war für ihn die größte Hoffnung!« Elio Schmitz. Aufnahme um 1880.

Die Silhouette von Segnitz mit dem Brüssel'schen Institut (das Gebäude links mit Turm).

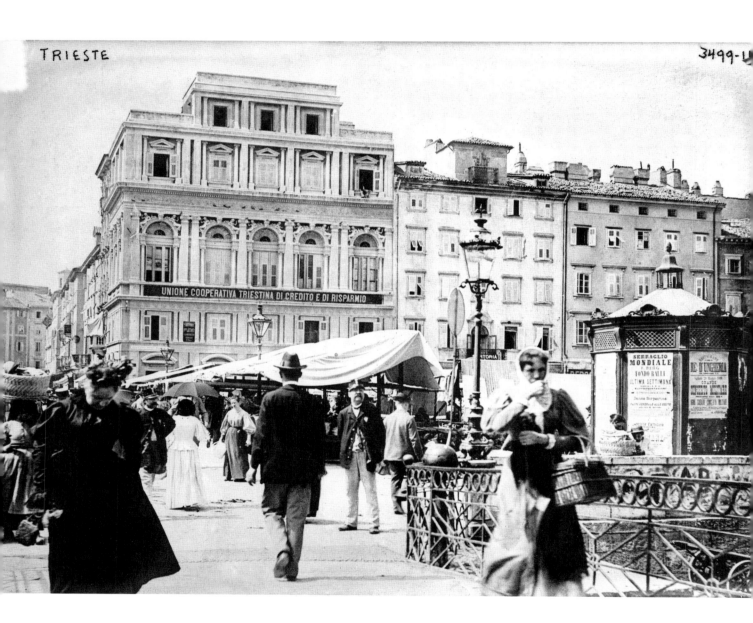

TRIESTE

3499-U

UNIONE COOPERATIVA TRIESTINA DI CREDITO E DI RISPARMIO

SERRAGLIO
MONDIALE
FONDO RALLI
ULTIMA SETTIMANA

Am äußersten Ufer

Triest, um 1870. Schnurgerade Straßen nach Wiener Muster, gesäumt von eleganten Bürgerhäusern. Maßvoller Klassizismus. Die rechteckige Piazza Grande öffnet sich an der Stirnseite zum Meer und ist der Lissaboner Praça do Comércio nachgebaut. Im Ghetto sind die Straßen verwinkelter. Reichhaltige Auslagen in den Geschäften, herrschaftliche Verwaltungsgebäude, die säulengeschmückte Börse, die modernen Einkaufspassagen des Tergesteums mitten in der Stadt, ein Opernhaus, sechs Theater, ganz zu schweigen von den Bühnen der Kulturvereine, den Ballsälen und Varietés. Schließlich die Stadtbibliothek und an jeder Ecke ein stuckgeschmücktes Café mit Zeitungen in allen Sprachen. Gelehrsamkeit bedeutete alles in Triest, und Hausmusik gehörte in jeder Familie dazu. Die Società di Minerva bot Vorträge an und veröffentlichte Buchreihen, es gab Sprachkurse für Deutsch, Neugriechisch, Französisch, und Englisch. Auch der Schillerverein war sehr aktiv. Ein Tennisclub, der eine Partnerschaft mit einem Londoner Verein unterhielt, bot sogar Frauen die Mitgliedschaft an. Man spielte Rasentennis, etwas ganz Modernes. Zwischen 1863 und 1902 erschienen 560 Zeitungen und Zeitschriften in Triest, die meisten davon auf Italienisch, aber es gab auch slawische Tageszeitungen und etliche deutsche. Jeder, der etwas auf sich hielt, las fremdsprachige Blätter. Zu Beginn des 19. Jahrhunderts druckten die Handelszeitungen *Triester Weltkorrespondent* und *Triester Kaufmannsalmanach* auch italienische Literatur ab, denn die k.u.k.-Beamten waren fasziniert von der südländischen Kultur. Ein dialektales Blatt mit humoristischer Schlagrichtung hieß *La Sartorela* und drehte sich ausschließlich um das soziale Phänomen der Schneiderin, auf das auch der Titel anspielte, junge Frauen, die vom Land kamen, sich auf eigene Faust durchschlugen und für eine gewisse Freizügigkeit bekannt waren. Die triestinische Ausprägung des süßen Wiener Madls. Das große Thema der Zeitung war selbstverständlich der Ehebruch.

»Auf der Promenade hatten sie ihre Schritte verlangsamen müssen. So festtäglich lärmend und herausgeputzt in der großartigen, tristen Landschaft und am Rande des weiten, weißen Meers, hatte diese Menge wenig Ernsthaftes; sie hatte etwas von einem Ameisenhaufen.« (aus: *Senilità*, 1898). Straßenszene in Triest um 1910.

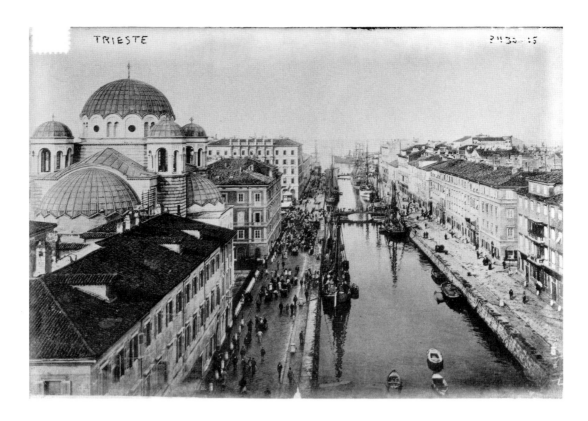

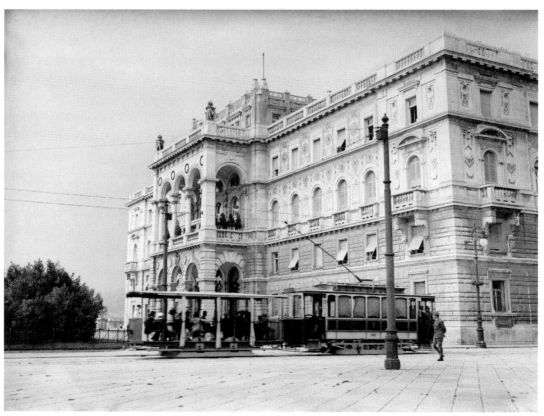

Karl VI. hatte Triest schon 1719 gemeinsam mit Fiume, dem heutigen Rijeka, den Status eines Freihafens gewährt, aber der Aufstieg zur k.u.k.-Handelsmetropole erfolgte erst unter der Herrschaft Maria Theresias. Die reformfreudige Kaiserin wollte die Stadt zum wichtigsten Seehafen des Habsburgerreichs machen und die gesamte Region stärker an Mitteleuropa anbinden. Die entscheidenden Impulse kamen also von außen; die alteingesessenen Familien hatten kaum Handel getrieben, sondern eher in Grundbesitz investiert. Plötzlich gewann der Alltag eine ungeheure Dynamik, Geschäftsleute aus dem Ausland strömten nach Triest, staatliche Einrichtungen boten neue Karrieremöglichkeiten, Schifffahrtsgesellschaften wurden gegründet, Finanzunternehmen ließen sich in Triest nieder, Industrie siedelte sich an, die Bevölkerung explodierte und stieg von 7.000 auf 230.000 Einwohner. Überall wurde gebaut. Die Südbahn sollte von Wien direkt nach Triest führen, sie wurde 1857 eröffnet. Der Canale Grande war 333 Meter lang und fünfzehn Meter tief und lag mitten in der Stadt; die Schiffe fuhren direkt an die Lagerhallen heran, um dort ihre Ladungen zu löschen. Natürlich war die habsburgische Kriegsflotte in Triest stationiert. Eine Nähfabrik sorgte für die Fertigung der Marineuniformen der gesamten k.u.k.-Truppe.

Eine Menge Geld war im Umlauf, und man konnte rasch zu Wohlstand gelangen. Die 1831 gegründeten Assicurazioni Generali hatten 15.562 Angestellte weltweit, in Triest waren es 300, seit 1852 auch Frauen. Kurz nach der Versicherungsgesellschaft wurde 1833 der Österreichische Lloyd eröffnet, die größte Dampfschifffahrtsgesellschaft Österreichs und des Mittelmeers. Der Handel mit Ostasien florierte. 1837 kam noch die Versicherung Riunione Adriatica di Sicurtà hinzu. Diese Firmen brauchten hochqualifiziertes Personal. Der große triestinische Intellektuelle Roberto Bazlen, der für die Entdeckung Svevos eine Schlüsselrolle spielen und später zu einer der einflussreichsten Figuren der italienischen Verlagslandschaft avancieren sollte, gestand der habsburgischen Bürokratie eine zivilisatorische Funktion zu: »Österreich, ein reiches Land mit einer aufgeblasenen, mitunter umständlichen Bürokratie, die natürlich auch lächerlich und pedantisch wirken konnte ... aber sie funktionierte perfekt, mit sehr langsamen, genauen und gewissenhaften Angestellten, die in der Regel nicht korrumpierbar waren und einen religiösen Respekt vor den staatlichen Gesetzen besaßen. Weil sie gut bezahlt waren, hatten sie es gar nicht nötig, kleine Bestechungsgelder, Zuwendungen oder Spenden anzunehmen, um bis zum Monatsende hinzukommen – mit dem staatlichen Gehalt konnte man, nach damaligen Bedürf-

Der Canale Grande in Triest. Links ist die serbisch-orthodoxe Kirche der Dreifaltigkeit und des Heiligen Spyridon zu sehen. Foto von 1915.

Das von Heinrich von Ferstel 1883 im Stil der italienischen Renaissance errichtete Lloydgebäude an der Piazza Grande in Triest.

»Hohe, alte Häuser überschatten eine
Straße, die ganz nah am Meeresufer
liegt.« (aus: *Zenos Gewissen*, 1923).
Der Palazzo der Assicurazioni Generali.

Der Molo San Carlo in Triest.

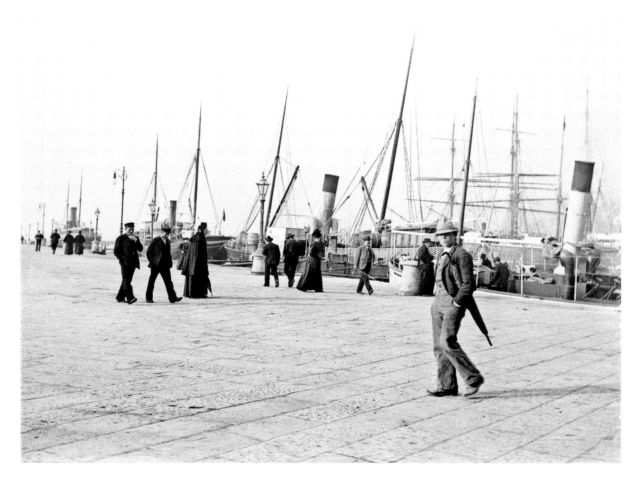

nissen gar nicht schlecht, nach heutigen Bedürfnissen mehr als gut leben. Man stelle sich zum Beispiel vor, dass ein alter Freund von mir, der erste wirklich gebildete Mann, den ich in meinem Leben kennenlernte, bei der Post angestellt war – er wollte ganz einfach seine Ruhe haben, er hatte keine großen Karriereambitionen, und in all den Jahren hinter seinem Postschalter konnte er sich bis zu seiner Pension mit seinem Gehalt eine schöne Vier-Zimmer-Wohnung kaufen, eine großartige Bibliothek mit einigen tausend Büchern und zahlreichen Kunstbänden anschaffen, eine Geige erwerben und einen Flügel, er konnte heiraten, seinen Sohn zur Schule schicken, jeden Abend ins Kaffeehaus gehen oder irgendwo ein Glas Wein trinken und jedes Jahr eine einmonatige Urlaubsreise unternehmen. Heute mag es einem merkwürdig vorkommen, dass ein hochgebildeter Mensch für ein Beamtenleben geschaffen sein kann, aber in Österreich Beamter zu sein, war möglich. Gerade für den, der sich nicht mit dem ›Lebenskampf‹ herum schlagen und an etwas anderes denken wollte, war es eine ideale Lösung.«

Eine Zeit lang schien sich in Triest ein moderner Kosmopolitismus herauszubilden. Es etablierte sich eine internationale Führungsschicht, die schon wegen ihrer Handelsaktivitäten weniger Wert auf eine bestimmte nationale Zugehörigkeit legte und der Stadt einen Modernisierungsschub versetzte. In den Familien und im Geschäftsleben war der triestinische Dialekt die Verkehrssprache. Er ähnelt dem Venezianischen, das ohnehin in der ganzen Levante die *lingua franca* war. Die neue bürgerliche Elite legte keinen Wert auf Hierarchien, Religion war zweitrangig, es ging um Bildung und Expertise, und auch deshalb boten sich den jüdischen Einwanderern aus Österreich, Deutschland, Italien und anderen Handelsmetropolen viel mehr Möglichkeiten als anderswo. Davon profitierten Italo Svevos Eltern, die Familie Schmitz, deren Vorfahren aus Deutschland nach Habsburg eingewandert waren. Doch noch bevor die verschiedenen ethnischen Zugehörigkeiten vollständig miteinander verschmelzen konnten, gab es Spannungen. Der Josephinische Staat strebte eine stärkere Nivellierung an, wodurch die deutschsprachigen Verwaltungsstrukturen größeres Gewicht bekamen. Man wollte die auseinanderdriftenden Kräfte nach 1848 im gesamten Reich einhegen. Auch Triest sollte stärker an Wien gebunden werden; eine Gratwanderung zwischen Zugeständnissen und Pflichten begann. Adelstitel wurden freigiebig verteilt, Triest erhielt den Status einer »reichsunmittelbaren Stadt«, was ihr eine gewisse Autonomie verlieh. Gleichzeitig gewannen die nationalistischen Bestrebungen auf der italie-

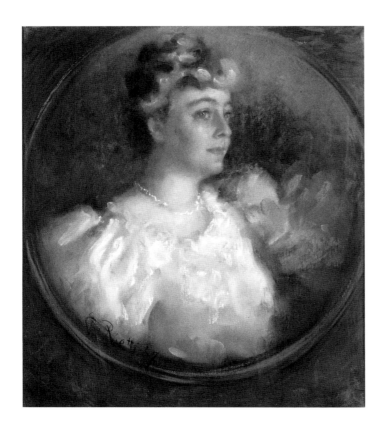

Livia Veneziani. Gemälde von Arturo Rietti
aus dem Jahr 1907.

Die Biblioteca Civica in Triest. Aufnahme
um 1928.

nischen Halbinsel an Bedeutung. Italien, 1815 kaum mehr als ein »geographischer Begriff« (Fürst von Metternich), strebte zur Einheit. Plötzlich suchten auch viele Triestiner nach ihrer *italianità*. Gerade in Triest kam unter den italienischsprachigen Bürgern ein glühender Patriotismus auf. Etliche erklärten sich zu Irredentisten, zu Bewohnern der »terre irredenti«, der »unerlösten Gebiete«, und kämpften nach der italienischen Einigung von 1861 für den Anschluss. Das slawische Umland von Triest, aus dem sich die Arbeiter, Hausangestellten und Ammen der Stadt rekrutierten, wurde zusehends als Bedrohung empfunden, weil auch die Slowenen nach und nach ein eigenes, ebenso kämpferisches Nationalbewusstsein entwickelten.

Vor allem die gebildeten Italiener empfanden die politische Zugehörigkeit zu Österreich als Joch: Sie sprachen von der »doppelten Seele« Triests, weil es in seiner Struktur komplett habsburgisch war und seinen glänzenden Aufschwung Österreich verdankte, sich kulturell aber dem jungen Italien zugehörig fühlte. Das führte zu einem spezifischen Lebensgefühl der Zerrissenheit, und noch einmal gelingt es Bobi Bazlen mit historischer Distanz, die Heterogenität seiner Heimatstadt besonders genau zu benennen: »Ich behaupte, Triest war alles andere als ein Schmelztiegel: Bei einem Schmelztiegel handelt es sich um ein Gefäß, in das man die unterschiedlichsten Elemente hinein kippt, sie miteinander vermengt, und das, was dabei herauskommt, ist eine homogene Mischung mit gleichen Bestandteilen aller Komponenten und mit beständigen Eigenschaften – aber soweit ich weiß, hat es diese Vermischung in Triest nie gegeben, auch ein Typus mit bestimmten Eigenschaften hat sich nicht herausgebildet (also dem ›Römer‹, ›Mailänder‹ oder ›Sizilianer‹ vergleichbar, das sind nämlich Typen, die man erkennt, wenn sie ein Café betreten, kommt aber ein ›Triestiner‹ herein, passiert das nicht). Es gab dort allerdings Möglichkeiten für das, was die (schicken) Italiener als ›Dialog‹ bezeichnen, es gab viele Begegnungen, Annäherungen zwischen Bereichen, die normalerweise weit voneinander entfernt liegen. Das waren Versuche, Entwicklungen, Experimente von Gott, die nie eine endgültige Form gewannen, unabgeschlossen blieben und nur bis zu einem bestimmten Punkt gingen. Leute mit völlig unterschiedlichen Voraussetzungen mussten sich darum bemühen, das Unvereinbare miteinander zu vereinbaren, was natürlich nicht klappte. Dem entsprangen bizarre Figuren, Abenteurer des Lebens und der Kultur, aus dieser Richtung ergaben sich die merkwürdigsten und quälendsten Arten zu scheitern«. Dafür liefern die frühen Helden Italo Svevos den besten Beweis. Triest war so etwas wie ein

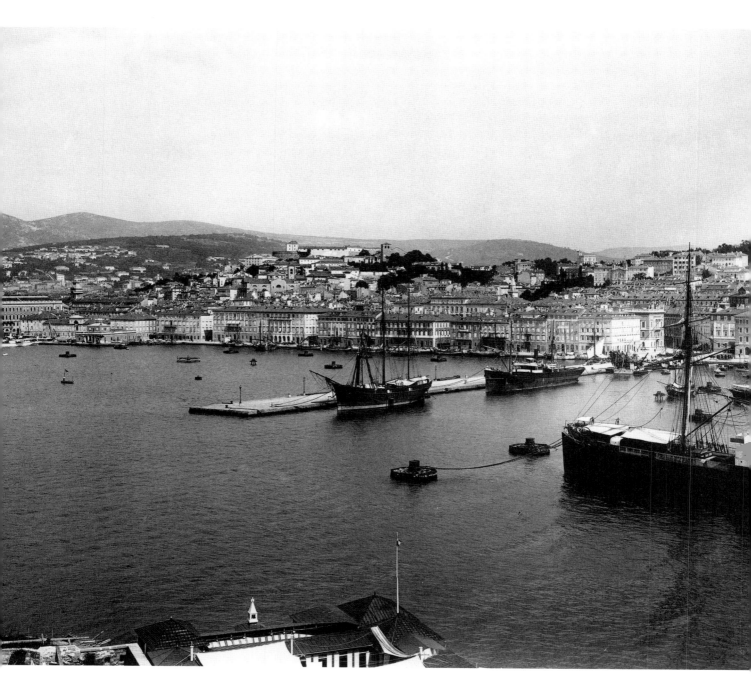

Ansicht von Triest 1905. Foto von Alois Beer.

Vorposten der Moderne. Nur eine Stadt wie Triest konnte jemanden wie Svevo hervorbringen. Bazlen betont die »seismographische Empfindlichkeit« seiner Heimatstadt, in der viele Fermente besonders stark goren. In die liebenswürdig dargebotenen Schicksale von Svevos Büroangestellten, in ihre armseligen Liebschaften, scheiternden Verzichte und anhaltenden Lähmungen ist die Zerrissenheit des Individuums eingeschrieben.

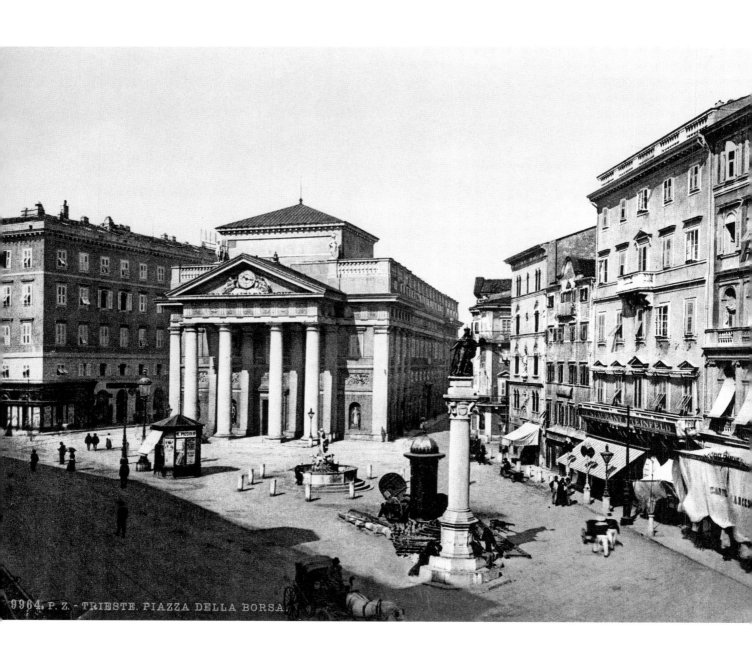

9964. P. Z. - TRIESTE. PIAZZA DELLA BORSA.

Die Gärung eines Jahrhunderts

Aus der Ferne sahen sie alle gleich aus. Junge Männer, die morgens um kurz vor acht an der Piazza della Borsa aus der Pferdebahn stiegen, schwarz gekleidet im Dreiteiler. Anzug mit Weste, auf dem Kopf selbstverständlich einen Hut, mancher mit Spazierstock ausgestattet. Beim Näherkommen erkannte man die steifen Kragen, Einstecktücher und Manschettenknöpfe. Pünktlich auf die Minute eilten die Herren in die Büros, Schreibstuben und Amtsniederlassungen der unzähligen Versicherungsgesellschaften, Banken, Transportunternehmen und großen Im- und Exportfirmen. Eine neue Spezies war entstanden: die Angestellten. Italo Svevo, sprachbegabt und literarisch ambitioniert, den alle nur unter seinem bürgerlichen Namen Ettore Schmitz kannten, war einer von ihnen. Als Handelskorrespondent seit 1880 bei der triestinischen Filiale der Wiener Unionbank beschäftigt, ging auch er täglich in sein Büro gleich neben der Börse. Den Typus des Angestellten zergliederte er in seinen ersten beiden Romanen, für die er abends in der Bibliothek Notizen machte.

Ein Vierteljahrhundert später hätte es zu einer Begegnung Svevos mit dem Schriftsteller kommen können, der wie kein anderer die seelischen Folgen dieser neuen Arbeitswelten auslotete: Franz Kafka. Kurz nach seinem Examen bemühte sich Kafka im Oktober 1907 nämlich um eine Anstellung bei der Generalagentschaft der Assicurazioni Generali in Prag. Ein Brief ging an die »Löbliche Central-Direction Triest« mit der Bitte, den vielversprechenden Juristen als Aushilfskraft zu engagieren. »Herr Dr. Kafka wurde uns von dem amerikanischen Vicekonsul Herrn Weissberger, dem Vater Ihres General-Repräsentanten in Madrid auf das Wärmste empfohlen und entstammt einer angesehenen Familie«, steht in blauer Schreibmaschinenschrift auf dem Standardformular. Kafka trat tatsächlich seinen Dienst an, er wollte weg aus Prag und spekulierte auf eine Stelle in der Central-

Der Börsenplatz. Links das Tergesteum. Im ersten Stock befand sich die Filiale der Wiener Unionbank, in der Svevo arbeitete.

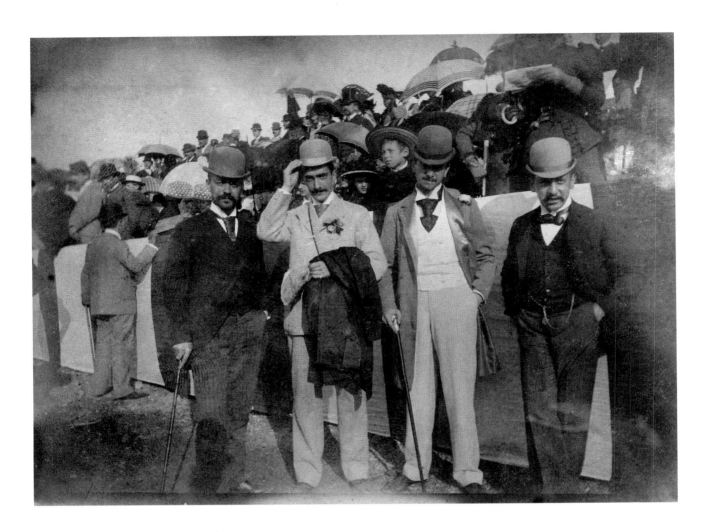

Italo Svevo und der Maler Umberto Veruda
mit zwei Freunden auf der Rennbahn
von Montebello; im Hintergrund die
Zuschauermenge, um 1891.

Direction Triest. Die strikten Arbeitszeiten – sechs Tage die Woche von acht bis zwölf und von vierzehn bis achtzehn Uhr mit einem zweiwöchigen Urlaub alle zwei Jahre – waren ihm allerdings nicht geheuer. Es kam dann auch nie zur Versetzung der vollmundig angepriesenen Aushilfskraft, denn Kafka kündigte schon nach wenigen Monaten bei den Generali und wechselte zur Prager Arbeiter-Unfall-Versicherungsanstalt. Sein Leben wäre sicher ganz anders verlaufen, hätte er den Sprung ins südliche Habsburgerreich gewagt. Denn in Triest wäre er nicht nur dem dilettierenden Schriftsteller Italo Svevo, in den Jahren nach 1910 längst ein erfolgreicher Unternehmer, begegnet, sondern auch dessen Englischlehrer, dem damals dreiundzwanzigjährigen James Joyce. Kafka wäre in einem Labor der Angestelltenkultur gelandet, das andere Freiräume bot. Svevo, der Kafka erst 1927 gegen Ende seines Lebens entdecken sollte, seine Werke begeistert las und sogar an einem Essay über den jüngeren Kollegen arbeitete, ließe sich vielleicht als ein geglückter Kafka interpretieren. Ein Schriftsteller, der trotz der kränkenden Missachtung, die seine frühen Bücher erfuhren, seinen Weg ging, im bürgerlichen Leben reüssierte, mit *Zenos Gewissen* doch noch einen dritten großen Roman schrieb und zu guter Letzt gefeiert wurde. »Ich empfinde mich als das letzte Produkt der Gärung eines Jahrhunderts«, schrieb Svevo 1895 an seine Verlobte Livia.

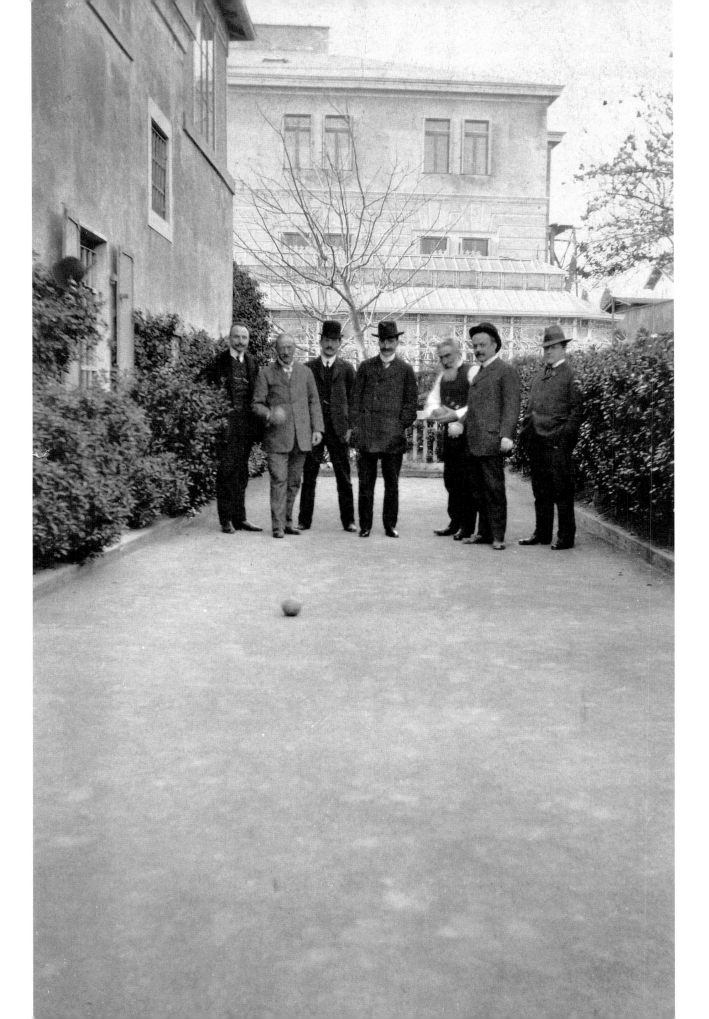

Im Zauderrhythmus

»Um Schlag sechs Uhr legte Luigi Miceni die Feder aus der Hand und schlüpfte in seinen sehr kurzen, modischen Überrock. Irgendetwas auf seinem Tischchen schien ihm nicht an seinem Platz. Er richtete die Ränder eines Stapels Papier penibel an den Tischkanten aus. Er warf noch einen kurzen Blick darauf und fand, dass die Ordnung perfekt war. Die Papiere in den Fächern waren so genau übereinandergeschichtet, dass sie wie gebundene Hefte aussahen; die Federn neben dem Tintenfass lagen allesamt auf gleicher Höhe. Alfonso, der seit über einer halben Stunde untätig an seinem Platz saß, sah ihm bewundernd zu. Ihm gelang es nicht, Ordnung in seine Papiere zu bringen. Hier und da war der Versuch erkennbar, sie zu ein paar regelmäßigen Stapeln zu schlichten, aber in den Schreibtischfächern herrschte Unordnung; das eine war wahllos vollgestopft, ein anderes dagegen leer. Miceni hatte ihm das System erklärt, wie die Papiere nach Inhalt oder Bestimmungsort zu sortieren waren, und Alfonso hatte es begriffen, aber nach der Arbeit eines Tages konnte er sich zu nichts mehr aufraffen, was nicht unbedingt nötig war.« Alfonso Nitti, so heißt der Held in Svevos Debüt, verfolgt genau wie sein Erfinder ganz andere Ziele. Aus lebenspraktischen Gründen hatte sich der junge Mann bei einer Bank verdingen müssen. Autor einer revolutionären moralphilosophischen Abhandlung zu sein, das ist seine eigentliche Bestimmung! Allerdings gestaltet sich die Abfassung des Textes, die er Abend für Abend in der Bibliothek in Angriff nimmt, mühsamer als vermutet. Die exklusive Freizeitbeschäftigung verschafft dem jungen Mann, der aus der Provinz nach Triest gekommen ist, immerhin Zugang zu der kühl-kapriziösen Tochter seines Vorgesetzten, der er mit Haut und Haaren verfällt. Alfonso vergisst seine Ambitionen und verbraucht sämtliche geistigen Kräfte für die schließlich erfolgreiche Eroberung Annettas – um sich im selben Moment zu fragen, was er mit diesem oberflächlichen Geschöpf eigentlich anfangen soll. Als ihm die Angelegenheit zu

Italo Svevo mit seinem Schwiegervater Gioachino Veneziani, Giuseppe Oberti di Valnera, Mauro Bliznakoff und drei weiteren Freunden auf dem Boule-Platz der Villa Veneziani, um 1908.

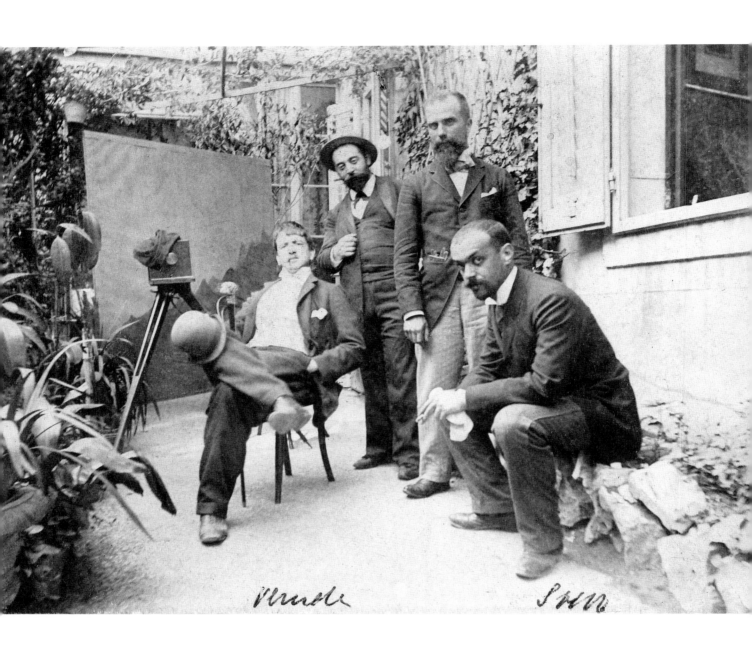

Vuillard *Sem*

kompliziert wird, flüchtet er aufs Land und legt jene Eigenschaften an den Tag, die alle Svevo'schen Helden kennzeichnen: Er erweist sich als Zauderer, als Entscheidungsvermeider und sieht sich außerstande, die Wirklichkeit handelnd zu gestalten. Am Ende glaubt er, ganz von der Schopenhauer'schen Idee der Verneinung durchdrungen, nur durch Selbstmord angemessen reagieren zu können.

In einem der ersten Angestelltenromane der Weltliteratur schildert Italo Svevo mit untergründigem Grausen die Geschäftspraktiken der Bank, porträtiert die Mitarbeiter bei ihren mediokren Versuchen, sich nach oben zu dienen und legt minutiös die Entfremdungsmechanismen der zeitgenössischen ökonomischen Verhältnisse dar. Die Verlorenheit seines Helden ist ein mitteleuropäisches Phänomen und antizipiert eine zentrale Erfahrung der Moderne. Habsburg mit seinen bürokratischen Auswüchsen versinkt nach und nach in Bedeutungslosigkeit und kreist bereits um ein leeres Zentrum. Immer häufiger wird Alfonso von Abscheu ergriffen, weil er Stunde um Stunde nichts anderes als Ziffern abschreibt und täglich dieselben Standardsätze zu Papier bringen muss: »Gegen Abend hielt die Schreibhand, der Körperteil, der wirklich müde war, inne, die Aufmerksamkeit, die nicht stimuliert wurde, schweifte ab, und manchmal musste er vor lauter Ekel die Feder hinwerfen und mit der Arbeit aufhören, wie jemand, der sich an einer einzigen Speise übergessen hat.« Das Repetitive höhlt ihn aus, er flüchtet sich in monomane Phantasien und Projektionen des eigenen Egos. Auch die Liebesgefühle sind zweifelhaft; zu niemandem entsteht ein tieferer Kontakt. Eigentlich müsste die Geschäftswelt, die beherzte, rational handelnde Menschen verlangt und einem Räderwerk ähnelt, dem inneren Zustand Alfonsos genau entgegengesetzt sein. Stattdessen kommt es zu einer Angleichung beider Sphären. In gewisser Weise ist der Roman, der ursprünglich *Un inetto – Ein Untauglicher –* heißen sollte, eine Abrechnung. Die Regeln, nach denen wirtschaftliche und private Verhältnisse funktionieren, erwiesen sich als brüchig.

Sein Erstling war fertig, aber Svevo fand keinen Verlag. Niemand schien sich für das Schicksal eines Angestellten zu interessieren. Der Mailänder Verleger Treves wies das Manuskript zurück – unmöglicher Titel, so etwas könne man nicht bringen! Der Verfasser änderte ihn in *Una vita (Ein Leben)*. Treves wollte weiterhin nichts von dem Buch wissen, und Svevo war entmutigt. Sein Bewunderer Elio, der 1886 an einer chronischen Nierenentzündung gestorben war, fehlte ihm. Am 19. Dezember 1889 hielt Svevo enerviert fest: »Heute werde

Umberto Veruda, Italo Svevo, der Maler Arturo Fittke (2. v. r.) und ein Freund im Garten der Villa Veneziani, um 1894.

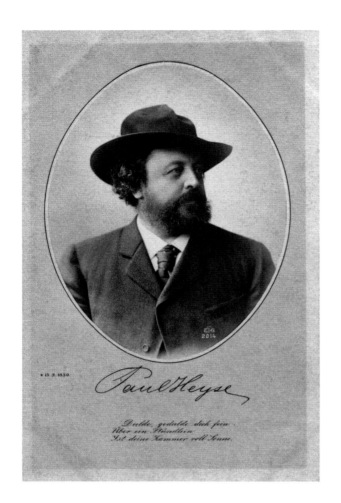

ITALO SVEVO

UNA VITA

TRIESTE
LIBRERIA EDITRICE ETTORE VRAM
Succ. a Colombo Coen & Figlio
1893.

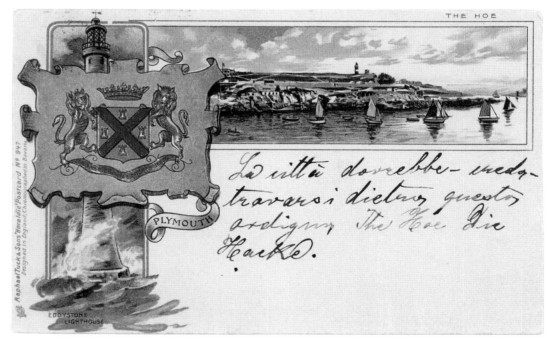

THE HOE

PLYMOUTH

EDDYSTONE
LIGHTHOUSE

Raphael Tuck & Sons "Heraldic" Postcard N° 947
Designed in England. Chromographed in Bavaria.

La città dovrebbe – ve da-
travarsi dietro questo
ordigno The Hoe die
Harke.

ich 28 Jahre alt. Meine Unzufriedenheit mit mir könnte nicht größer sein. Das finanzielle Problem wird immer akuter [...]. Aber dass man bei den ungeheuren Ambitionen, die man einmal nährte, niemanden getroffen hat, *aber wirklich niemanden*, der sich dafür interessiert, was man denkt und was man macht [...]. Es ist genau zwei Jahre her, dass ich diesen Roman angefangen habe, der weiß Gott was werden sollte. Stattdessen ist er ein Schund, der mir noch schwer im Magen liegen wird. Meine Stärke ist die Hoffnung, und das Schlimme ist, dass auch sie allmählich nachlässt.« Erst nach drei Jahren hatte der Bankangestellte das Geld zusammen, um *Ein Leben* auf eigene Kosten bei Vram, einem ortsansässigen Drucker und Buchhändler, herauszubringen. 1892 erschien Svevos Debüt endlich. Auflage: 1.000 Exemplare.

Und dann? Ein, zwei anonyme Besprechungen in Triestiner Blättern, Gefälligkeiten von Freunden. Die italienische Kritik schwieg. Man interessierte sich schlichtweg nicht für einen Roman, der auf einem Territorium jenseits der Landesgrenzen spielte. Das Thema schien ohne jede Brisanz. Da gerierte sich jemand als italienischer Schriftsteller, der eigentlich ein Habsburger war? Lächerlich. Schließlich meldete sich im Mailänder *Corriere della Sera* ein Rezensent zu Wort und warf dem Verfasser prompt eine gewisse »Dürftigkeit der Sprache« vor, auch die dialektalen Wendungen gefielen ihm nicht. In Italien war man einen pompösen Satzbau und preziöses Vokabular gewöhnt. Svevos knappe syntaktische Fügungen, die Neigung, logische Verknüpfungen wie Konjunktionen oder Adverbien einfach auszulassen, der abrupte Wechsel der Stilebenen und die trockenen, lakonischen Schilderungen waren ungewohnt, ebenso das Sujet. Bücher wie Robert Walsers *Der Gehülfe* oder Kafkas *Das Schloss* waren noch längst nicht geschrieben. Aber nicht einmal außerhalb des Landes begriff man, was Svevo gelungen war. Der Nobelpreisträger Paul Heyse, dem der triestinische Bankangestellte sein Debüt hatte zukommen lassen, zollte dem Kollegen zwar Respekt und bescheinigte ihm eine gewisse Begabung, warf ihm aber übertriebene Ausführlichkeit vor. »Mit unermüdlicher Sorgfalt schildern Sie die unerheblichsten Vorgänge in der Bank, die unwichtigsten Nebenrollen werden so liebevoll durchgeführt wie die Protagonisten, als wäre es der Zweck Ihrer Dichtung, das Getriebe anschaulich zu machen – à la Zola. Und was das Bedenklichste ist: der Held des Buches ist eine so schwächliche, unbedeutende, vielfach abstoßende Natur, dass die ausführliche Beschäftigung mit ihm und seinem Milieu, das Seciren seiner geringsten Gefühle, Gedanken und Stimmungen sich kaum der Mühe zu lohnen scheint.«

Der Schriftsteller Paul Heyse. Historische Postkarte.

Einband der Erstausgabe von *Una vita*.

»La città dovrebbe – credo – trovarsi dietro questo ordigno, The hoe Die Hacke.« (»Die Stadt müsste sich – glaube ich – hinter den Gerätschaften [hinter dem Wappen, M. A.] befinden, The hoe Die Hacke.«). Postkarte Svevos vom Juli 1901, als er die Lage für eine englische Niederlassung der Veneziani-Werke sondierte. *The Hoe* ist ein Kalksteinplateau am nördlichen Ende des Plymouth Sound.

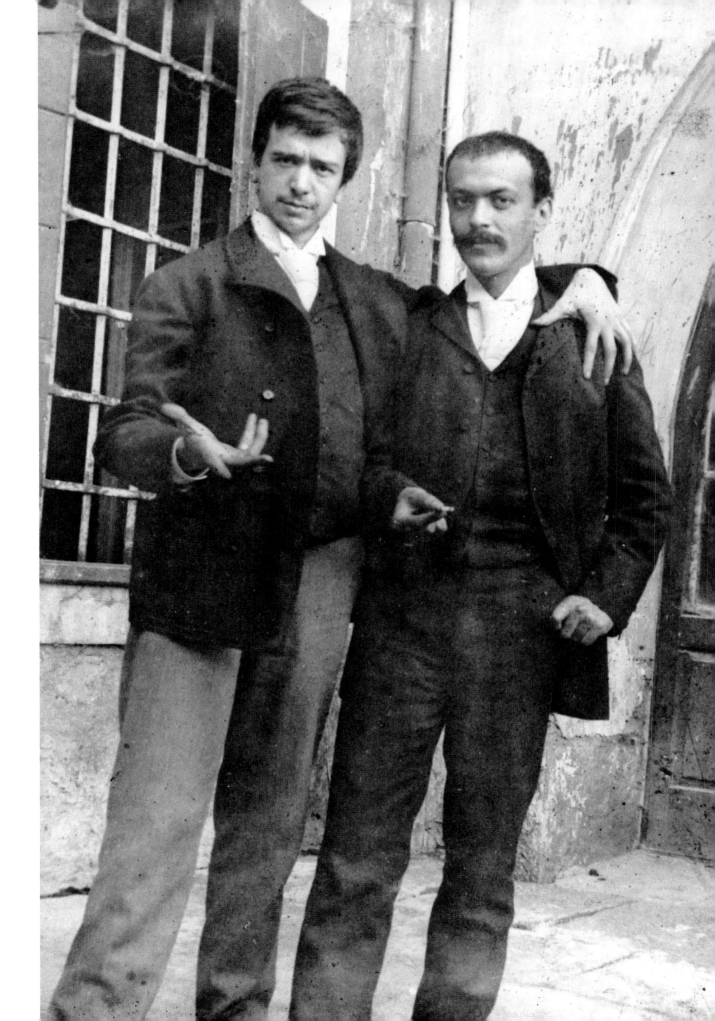

Die Jahre der Bohème.
Der Maler Umberto Veruda

Man traf sich im Café an den Portici di Chiozza. Lustwandelte abends auf dem breiten Corso, lud junge Schneiderinnen auf ein Getränk ein, besuchte Theatervorstellungen, ging in Ateliers und tauschte sich über die neuesten künstlerischen Strömungen aus. Die Männer der Triestiner Bohème pflegten ihre Gewohnheiten. Mode spielte eine große Rolle, das Vorbild war die Wiener Gesellschaft. Svevo trug meistens einen Dreiteiler mit Weste, Vatermörder und Hut. Der verhinderte Romancier hatte einen neuen Freund, den Maler Umberto Veruda, Jahrgang 1868, also sieben Jahre jünger als Svevo. Ein Schüler Max Liebermanns, ein weitgereister, ungestümer Künstler, der dauernd zwischen München, Berlin, Paris und Triest unterwegs war. Die beiden waren sich 1889 über den Weg gelaufen, hatten sich gleich gemocht und verbrachten seither viel Zeit miteinander. Oft verabredeten sie sich drei Mal am Tag: während der Mittagspause, nach Büroschluss und schließlich nachts. Plötzlich machten Svevo die strikten Arbeitszeiten weniger zu schaffen, er fühlte sich befreit und bekam wieder Luft zum Atmen. Veruda, ein Vertreter des Impressionismus, etwas ganz und gar Ungewohntes in Triest, pfiff auf bürgerlichen Anstand und riss den braveren Svevo mit. Ein Freund erinnert sich: »Man sah Svevo immer gemeinsam mit Veruda promenieren. Sie sprachen über Frauen und frequentierten auch das Großbürgertum, wofür sie beide etwas übrig hatten: Svevo immer als Inbegriff des Wohlstands der Mittelschicht, mit der Anmutung eines modebewussten Bankangestellten, Veruda groß, draufgängerisch, ausschweifend, extravagant gekleidet, mit ungerührter Miene inmitten kichernder Damen, die ihm regelmäßig verfielen.« Auf einem Foto sieht man Veruda, lebhaft gestikulierend, den Arm um den schnauzbärtigen Svevo gelegt, während Svevo in der einen Hand eine Zigarette hält und die andere in der Hosentasche versenkt. Das Freundespaar als Doppelgespann, auf dem Sprung zu großen Eroberungen. Gemeinsam mit Svevos Schwester Ortensia

Umberto Veruda und Italo Svevo auf dem Sprung zu großen Eroberungen. Aufnahme um 1890.

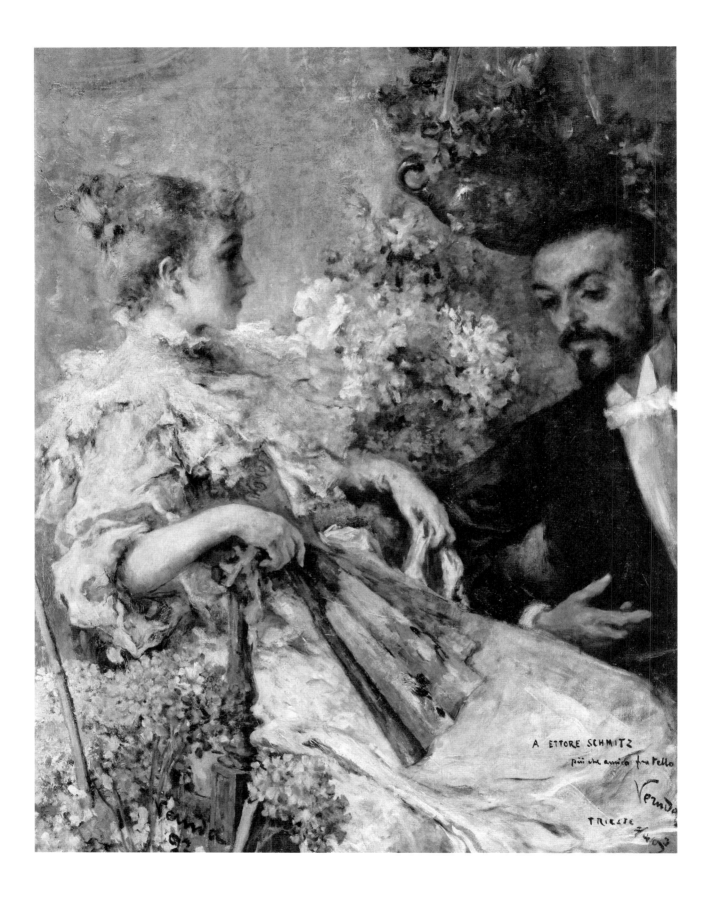

A ETTORE SCHMITZ
più che amico fratello
Vernda
TRIESTE
¾/93

fuhren sie in die Sommerfrische nach Udine. Veruda porträtierte die Geschwister und widmete Svevo das Gemälde mit den Worten: »Für Ettore Schmitz, mehr als ein Freund, ein Bruder«. Der brüderliche Freund revanchierte sich und nahm Veruda als Vorbild für seinen draufgängerisch-genialischen Bildhauer Stefano Balli, der in seinem zweiten Roman *Senilità* dem Helden Emilio zur Seite steht. Es ist kein Zufall, dass in diese Zeit Svevos turbulente Liaison mit Giuseppina Zergol fiel, einer betörenden jungen Dame, über die man kaum etwas weiß. Angiolina, die weibliche Hauptfigur in *Senilità*, scheint von ihr inspiriert zu sein. In den Lebenserinnerungen von Svevos späterer Ehefrau taucht sie als »Mädchen aus dem Volke« auf, »die als Kunstreiterin im Zirkus endete«. Die Bohème war ein Gegenentwurf zum mitteleuropäischen Angestelltendasein.

Ettore mit seiner Schwester Ortensia, gemalt von Umberto Veruda. Die Widmung lautet: »A Ettore Schmitz più che amico fratello Veruda Trieste 7.4.93«.

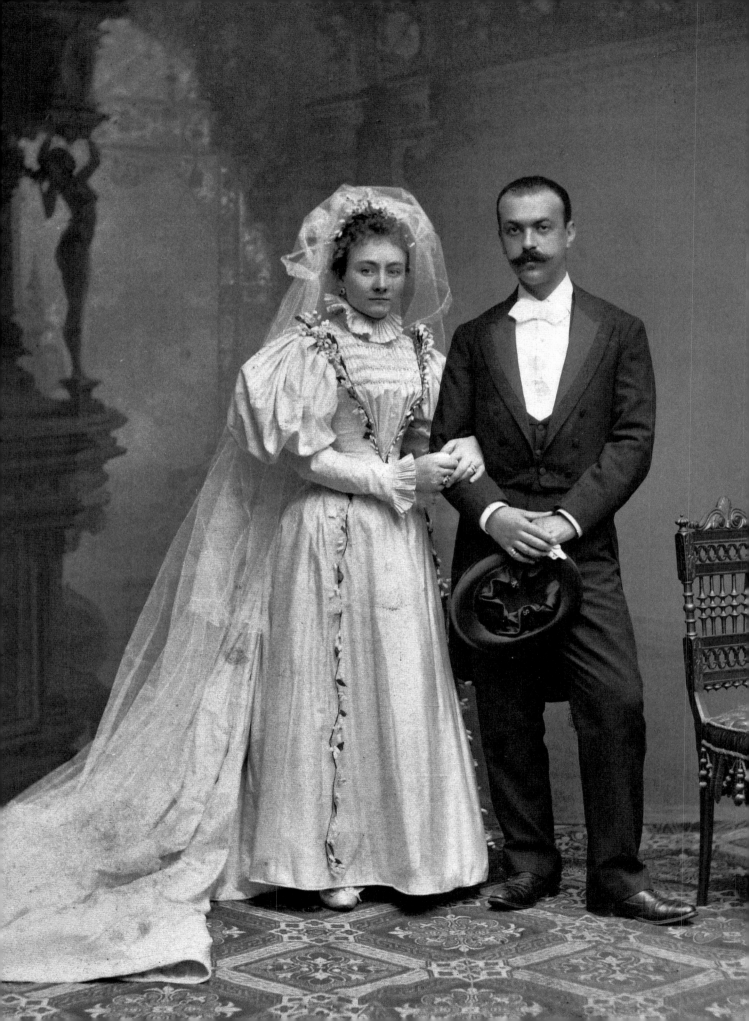

Ein Mann wird älter – und heiratet in ein Unternehmen ein

Da angelt sich jemand ein Prachtweib, beteuert ihr seine Liebe, hebt zu weiteren Lobgesängen an – und plötzlich wird ihm über den Mund gefahren. Eine ironische Erzählerstimme erklingt und korrigiert das Gesagte: Der junge Herr habe gar keine ernsteren Absichten, sondern wolle sich nur amüsieren, er sei selbstsüchtig und entschuldige sämtliche Versäumnisse mit familiären Pflichten. Schon auf der ersten Seite seines zweiten Romans *Senilità* entlarvt Svevo seinen Helden Emilio Brentani als einen schwachbrüstigen Vertreter seiner Spezies und liefert damit einen Romananfang, wie er in der italienischen Literatur des 19. Jahrhunderts noch nicht vorgekommen war. Kein kraftstrotzender Adonis, wie Gabriele D'Annunzio sie damals gerne erfand, steht im Mittelpunkt, auch keine von den gesellschaftlichen Umständen gebeutelten Landarbeiter oder unterdrückerischen Großgrundbesitzer, wie sie in den veristischen Romanen eines Giovanni Verga auftraten. Stattdessen präsentiert uns Italo Svevo einen harmlosen Versicherungsangestellten mit besten Manieren, einen typischen Repräsentanten der modernen Handelsstadt, äußerlich ein aufgeklärter Bürger, innerlich ein Paria. »Er wich allen Gefahren aus, aber auch allen Genüssen – dem Glück«, so beschreibt ihn der Erzähler.

Svevo umspült seinen Protagonisten mit wabernden Satzketten voller Abschweifungen, die Verständnis vortäuschen, in Wirklichkeit aber mit dem Seziermesser geschrieben sind. Die Beziehung zu Angiolina, jener Dame vom Anfang des Romans, dient als Spiegel seiner psychischen Verwahrlosung. Zuerst ist Emilio Brentani hingerissen von der Frische und Gesundheit seiner neuen Freundin. Angiolina bringt Schwung in seine verödete Existenz als Provinzintellektueller (er hatte schließlich in seiner Jugend einen vielversprechenden Roman verfasst), endlich darf er den glutvollen Verführer mimen, endlich bahnt sich eine Entgleisung an! Doch schon bald hält die sinnliche,

»Livia, geboren für Schmitz«, titulierte Svevo seine Braut. Hier am Tag ihrer Hochzeit, dem 30. Juli 1896.

Lettere e telegrammi: GIOACHINO VENEZIANI, TRIESTE

»Meine gute Livia, ich hab Deinen lieben
Brief erhalten. Da ich in die Fabrik musste,
konnte ich leider nicht sofort antworten,
wie ich es in der Unionbank getan habe.
Umso besser – wirst Du sagen. Doch
diesmal umso schlimmer – solltest Du
sagen. Ich muss gleich wieder in die Fabrik
laufen. Die Liebesbriefe erst am Abend –
sagte Olga«. Brief Italo Svevos an seine
Frau Livia vom 13. Dezember 1899.

Die Villa Veneziani (l.) und die Schiffslack-
fabrik (r.) in Servola. Foto um 1896.

aber moralisch fragwürdige Angebetete die Fäden in der Hand, und Emilio wird zum Opfer seines Trieblebens. Emilio und Angiolina verhalten sich wie die Figuren auf einem Watteau-Gemälde – sie nehmen Posen ein, von denen sie glauben, ihnen entsprechen zu müssen. Es gibt nichts Eigentliches mehr, keinen ursprünglichen Kern, alles ist Stil, sogar die Liebeserklärungen dürfen nur auf Französisch gehaucht werden. Genau wie Alfonso Nitti aus Svevos Debüt kann man auch Emilio als Verkörperung der »seismographischen Empfindlichkeit« Triests begreifen, von der Bazlen sprach. Die Greisenhaftigkeit Emilios hat nichts mit seinem realen Alter zu tun; sie entspricht vielmehr seiner Haltung dem Leben gegenüber. »Früher wurde man lebendig geboren und starb nach und nach. Heute wird man tot geboren – manchen gelingt es, nach und nach lebendig zu werden«, heißt es bei Bazlen, und genau diese existenzielle Antriebslosigkeit zeichnet Italo Svevos Helden aus.

Eine Beziehung mit einer Frau wie Angiolina konnte keine Zukunft haben, zumindest nicht in Triest, und zwar weder in der Literatur noch im wirklichen Leben. Svevo war dem mitteleuropäischen bürgerlichen Modell, so morsch es ihm auch vorkam, eben doch verhaftet. Er mochte sich die Nächte mit Veruda um die Ohren schlagen und stundenlang in dessen Atelier über neue künstlerische Ausdrucksformen diskutieren, am nächsten Tag ging er in seine Bank. Eine ordentliche Berufslaufbahn und öffentliche Anerkennung bedeuteten ihm viel. Der mittlerweile einunddreißigjährige Handelskorrespondent war mit der Niederschrift von *Senilità* befasst, als er 1892 am Totenbett seines Vaters – passend zur existenziellen Müdigkeit, mit der er auf fiktionaler Ebene beschäftigt war – die Tochter seiner Cousine Olga Veneziani kennenlernte. Livia, seine Großnichte. Ein properes junges Mädchen von achtzehn Jahren mit Pausbacken, einem sanften Lächeln und blonden Haaren. Livias Großvater Giuseppe Moravia war ein Bruder von Svevos Mutter gewesen; die Mutter Olga hatte einen Italiener aus Ferrara geheiratet und war mit ihm nach Marseille gegangen. Giuseppe, Svevos direkter Onkel, hatte Wagenfett hergestellt und daraus einen Unterwasseranstrich für Schiffe entwickelt. Eine geniale Erfindung, denn Algenbefall zersetzte nicht nur das Material der Schiffsrümpfe, sondern verringerte auch die Geschwindigkeit; die Reinigung kostete Zeit und Geld. Die Formel für die Zusammensetzung des Anstrichs war ein streng gehütetes Geheimnis, Giuseppe vererbte es seiner Frau, die die »Moraviafarbe« noch verbesserte und sie zu einem international begehrten Produkt machte. Die Familie erwarb eine alte Keramikfabrik zur Fertigung im großen Stil; Olga

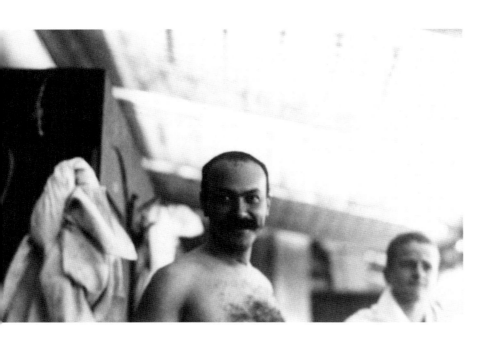

Italo Svevo in der Badeanstalt. Aufnahme um 1907.

Das Ehepaar am ersten Hochzeitstag, vier Wochen vor der kirchlichen Trauung am 25. August 1897. Livia steht hinter der Säule, um ihre Schwangerschaft zu verbergen.

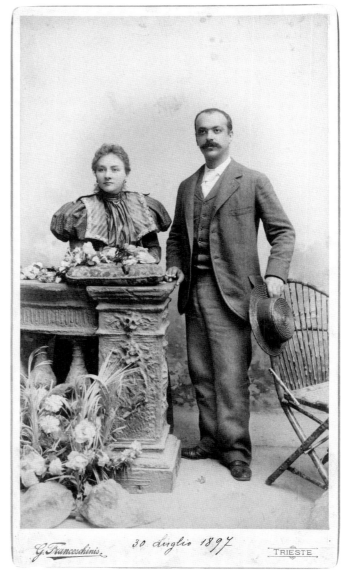

G. Franceschinis. 30 Luglio 1897 TRIESTE

stieg nach dem Tod des Vaters tatkräftig in die Leitung der Firma ein, und bereits 1887 bekam das Unternehmen Moravia-Veneziani den Zuschlag des Österreichischen Lloyd. Die Venezianis wurden wohlhabend. Olga führte zwar ein strenges Regiment und galt als äußerst geschäftstüchtig und sparsam, aber sie lud jeden Sonntagnachmittag die Hautevolee der Stadt zum Tee. Svevo war bald Stammgast. Zu Olgas Entsetzen brachte er Veruda mit, ein letztes Nachglühen seiner bohemienhaften Kaffeehausexistenz.

Nun also Livia, aufgewachsen in Marseille, ab dem elften Lebensjahr dann in Triest erzogen, standesgemäß im französischen Nonnenkloster Notre-Dame de Sion. Eine weiche Silhouette mit einer eindrucksvollen Haarmähne, James Joyce sollte ihr mit seiner Figur Madonna Bionda huldigen. Livia freundete sich mit Svevos Schwestern an. Deren skurriler Bruder, der so belesen war und ihr charmant den Hof machte, schien ihre Neugierde zu wecken. Es kam zu den typischen Vertragsverhandlungen: Er, Svevo, bekäme einen Kuss von Livia, wenn er es schaffe, zehn Tage lang nicht zu rauchen. Sie küssten sich, obwohl Svevo die Bedingungen mitnichten eingehalten hatte, wie er später offenherzig zugab. Er sprach bei seiner Cousine vor und bat um die Hand der dreizehn Jahre jüngeren Großnichte. Olga wollte nichts davon wissen, sie hatte für ihre Tochter bessere Partien im Kopf, passend zum wirtschaftlichen Expansionskurs der Firma. Aber Livia hatte ihr Durchsetzungsvermögen geerbt; schließlich bekam sie ihren Willen. Das Paar verlobte sich, und Svevo schrieb Livia Briefe. Der Traum von einer Liebe sei wahr geworden, ließ er sie am 23. Dezember 1895 wissen: »So rein, dass ich manchmal wirklich daran zweifle, ob es sich um Liebe handelt, denn die Liebe habe ich mit ganz anderer Physiognomie kennengelernt. Wenn Du wüsstest, mit welcher! Ich beschreibe sie nicht, denn sonst könnte ich Dir dieses Blatt gar nicht aushändigen.« Svevo wirkte erleichtert, befreit. »Meine größte Wollust besteht darin, mich gewandelt zu fühlen, noch wage ich nicht zu sagen verjüngt.«

Livia Veneziani besaß eine große Qualität: Sie nahm ihrem Verlobten die literarischen Ambitionen nicht übel, im Gegenteil, sie unterstützte ihn und glaubte an ihn. Und sie ertrug seine merkwürdigen Obsessionen. »Livia, geboren für Schmitz«, titulierte sie ihr zukünftiger Gatte, der sich als krankhaft eifersüchtig entpuppte. Noch bevor er überhaupt verheiratet war, malte er sich aus, dass Livia nach seinem Tod eine zweite Ehe eingehen könnte, eine entsetzliche Vorstellung. Im Sommer 1896 kam es schließlich zur Trauung, Svevo

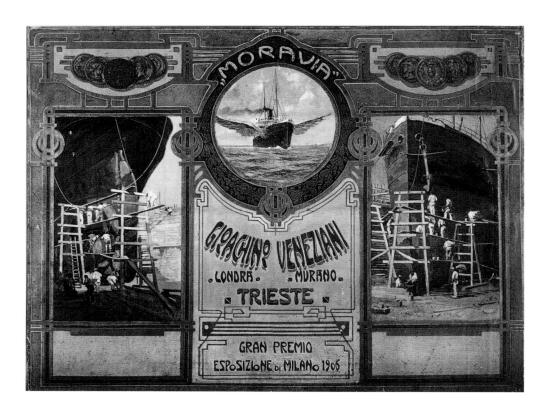

Das Emblem der Firma Veneziani.

Livia auf der Terrasse der Familienvilla,
um 1914.

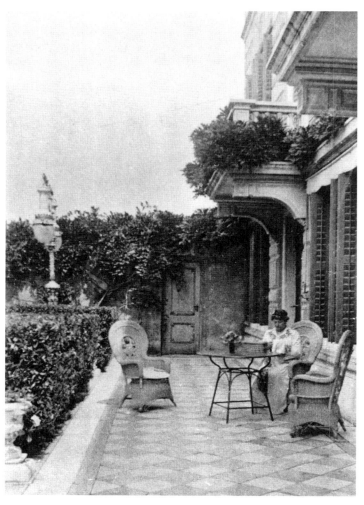

konvertierte sogar zum Katholizismus, um im Jahr darauf auch kirchlich heiraten zu können, und das Paar bezog den ersten Stock der komfortablen Villa der Schwiegereltern. Ein Riesenkasten im Gewerbegebiet Servola, wo sonst nur Fabriken standen. Der Schwiegervater tobte sich darin in bester Neureichen-Manier mit falschem Rokoko, Stuckaturen, Deckengemälden und Ziermöbeln aus, jeder Salon repräsentierte eine andere Epoche. Die Stimmung war heiter, Livia bald schwanger, und der frisch gebackene Ehemann wollte im März 1897 nun endlich auf sein Laster verzichten, dieses Mal wirklich: »Das letzte Kataplasma, das ich meiner Livia schicke, bezüglich des Rauchens. Es soll nicht mehr davon gesprochen werden, dass es Zeit sei, damit aufzuhören. Ich rauche nicht mehr: 1. Wegen des allzu bekannten und bisher nicht gehaltenen Versprechens. 2. Um doch noch jemand oder etwas Gesundes und Starkes zu werden. 3. Um Leute meinesgleichen kritisieren zu können, dass sie weniger stark seien als ich. 4. Um mir die Freude am Rauchen aufsparen zu können, wenn mir einmal alle anderen Laster untersagt werden. 5. Um meinen Sohn nicht schon von Geburt an ans Rauchen zu gewöhnen.« Aber Svevo nahm sich selbst nicht ernst, das Gerede über die Entwöhnung wurde schon bald zu einem spielerischen Ritual zwischen den Eheleuten. »1. Dem Gatten ist es verboten zu rauchen. 2. Der Gattin ist es verboten, über das Rauchen zu reden«, hieß es am 18. Juni 1897. Svevos Schwester Paola fertigte eine Karikatur ihres Bruders an. Die Unterschrift lautet: »Letzte Zigarette!!!! 26.8.97, 12 Uhr mittags. Man sagt, dass ich bald Papa werde, und wenn ich meinem Sohn kein gutes Beispiel gebe, dann riskiert er, genauso ein Hanswurst zu werden wie ich!!« Im September wurde seine Tochter Letizia geboren. Der Vater war stolz – und rauchte weiter.

Als sozialer Aufsteiger wollte Svevo allerdings nicht gelten, und er behielt den Posten bei der Bank, unterrichtete abends noch an der Handelsschule, verspekulierte sich dann aber ruinös an der Börse. Noch träumte er von einer Existenz als Schriftsteller. »Um meiner Familie den Glauben an Literatur zu vermitteln (meine Frau ausgenommen), müsste Geld dabei herausspringen«, hielt er resigniert fest. In der Hoffnung auf einen endgültigen Durchbruch brachte er im Sommer 1898 auf eigene Spesen seinen Roman *Senilità* in 78 Folgen in der Zeitung *L'Indipendente* und anschließend als Buch heraus. Doch wieder war der Roman den italienischen Rezensenten kaum ein Naserümpfen wert – und Svevo schwor seinen literarischen Plänen gekränkt ab. »Das Schweigen, mit dem mein Werk aufgenommen wurde, war sehr beredt«, stellte er entmutigt fest und beteuerte, er werfe »die

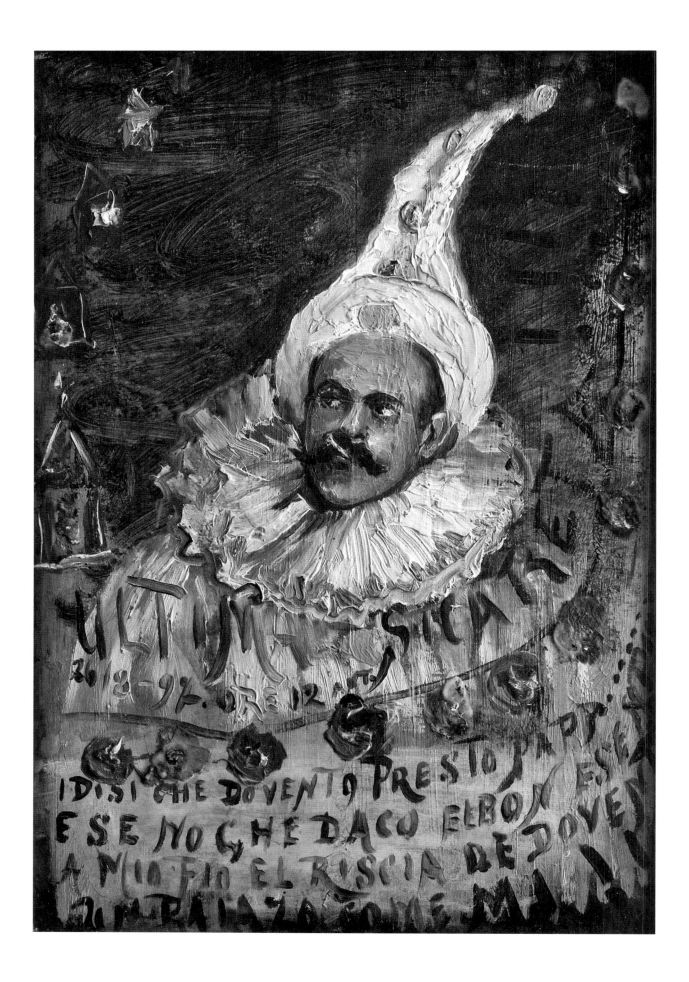

Feder in die Brennnesseln«. Im Mai 1899 trat er in das Unternehmen der Schwiegereltern ein und gab damit endgültig einer Existenz als Ettore Schmitz den Vorrang. Literarisch hatte er den Zwiespalt zur Genüge ausgeleuchtet.

Das Grandiose an Italo Svevos frühen Helden ist gerade ihre Zerrissenheit, die sich in jämmerlichen Liebeszwisten, scheiternden Verzichten, punktuellem Aktionismus und erneuten Lähmungen äußert. Sie geben sich allesamt dem »Zauderrhythmus« (Sigmund Freud) des Lebens hin und haben nicht einmal das Zeug zum Tragischen, sondern verharren im Komischen. Gerade weil Svevo-Schmitz selbst von dem unbändigen Wunsch getrieben war, gesellschaftlich aufzusteigen, konnte er die inneren Widersprüche der überkommenen bürgerlichen Gesellschaft so eindringlich auf den Punkt bringen. Dass er ausgerechnet in ein Unternehmen einheiratete, das im Besitz einer Geheimrezeptur gegen Korrosion war und Schiffsrümpfe perfekt versiegelte, ist von besonderer Ironie. Die eigene Korrosionsgefahr durch die Kunst schien vorerst gebannt, auch wenn er immer wieder von Rückfällen berichtete. Leicht fiel ihm der Verzicht nicht: »Du darfst nicht übersehen, wieviel Gewalt ich mir antun musste, um mich mit Haut und Haar in die neuen Aufgaben zu stürzen«, ließ er seine Frau wissen. »Ich muss davon zuinnerst aufgewühlt sein, und wenn, ohne dass ich ihn riefe, vor mir ein Roman entsteht, verharre ich […] voll Verwunderung vor der Deutlichkeit meiner Bilder und vergesse die ganze Welt. Es ist nicht die Tätigkeit, die mich so lebendig macht, es ist der Traum.« Livia wusste das, und sie schätzte diese versteckte Seite. Als guter Geschäftsmann konnte sich Svevo die Fährnisse der Literatur aber schlichtweg nicht leisten: »Es war eine Frage von Ehrlichkeit, denn es brauchte nicht viel, um festzustellen, dass ich, wenn ich las und auch nur eine Zeile schrieb, eine Woche lang für meine Arbeit im praktischen Leben ruiniert war.« Svevo reiste für die Firma ins Ausland, nach Italien, Frankreich und England, und kümmerte sich in den ersten Jahren vor allem um die Niederlassung in Murano bei Venedig, wo er sich lange aufhielt, abgelenkt von Studien über die Destillation von Terpentin. Die Veneziani-Werke beschäftigten ausschließlich Arbeiter, die weder lesen noch schreiben konnten, damit niemand die Rezeptur ausspähte. Die Tonnen mit den Chemikalien wurden absichtlich falsch etikettiert. Die Zahl der englischen Abnehmer nahm zu, und man beschloss, auch dort ein Werk zu gründen. Svevo litt unter seinem mäßigen Englisch, und er wollte Livia immer um sich haben. Um der Verführungskraft des Schreibens zu entkommen, nahm er schließlich sogar wieder das Musikinstrument seiner

Karikatur Italo Svevos, gemalt von seiner Schwester Paola.

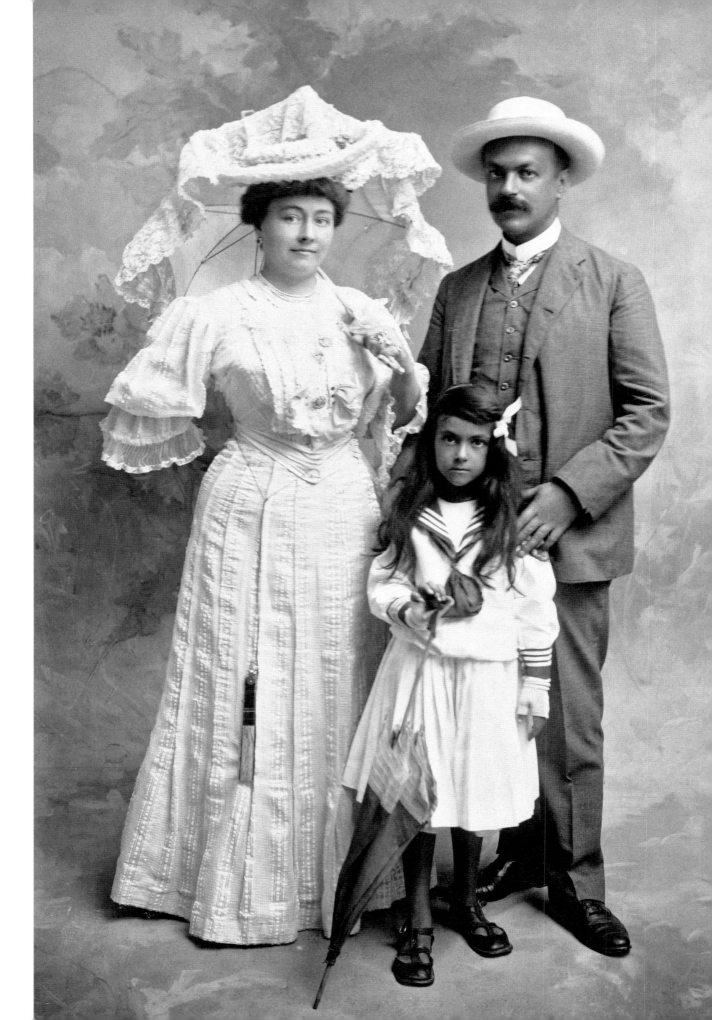

Kindheit zur Hand, eine Geige, auf der er nach eigenen Worten eher mäßig herumkratzte. Selbst der Hund Lord sei angewidert, verriet er Livia, und Svevo behandelte sein Hobby mit ätzender Selbstironie. »Mein Organismus leidet unter einer leichten Lähmung, und auf der Geige offenbart er sich ganz.« Am 6. Juni 1900 gestand er seiner Frau: »In meinem Hirn gibt es ein Rädchen, das nicht davon lassen kann, Romane zu schreiben, die niemand lesen will.« Aber eine Gewöhnung trat ein. In einem Brief aus Murano vom 16. Januar 1901 schilderte Svevo seine Verfassung: »Ich bin sehr ausgeglichen und froh gestimmt. Es scheint, dass mein Organismus das Fabrikleben braucht.« Einige Monate später hieß es aus Toulon: »Livia, meine Liebste, sag es nicht Deinen Eltern, aber falls sich meine Reise nicht zu kompliziert gestalten sollte, werde ich die Zeit zwischen den Besprechungen für ein klitzekleines Komödchen nutzen, einen winzigen Einakter nur, fröhlich, sehr fröhlich.« Ganz konnte er sich sein Laster nicht abgewöhnen, ebenso wenig wie das Rauchen.

Italo Svevo, Livia Veneziani Svevo und
Letizia Svevo im Fotostudio in Venedig,
um 1905.

»A full leisure«.
Die Freundschaft mit
James Joyce

Das städtische Gewerberegister von Triest verzeichnete 1905 rund 800 Kneipen. Verrauchte Kaschemmen mit dunklen Holztischen und Regalen voller Wein und Schnaps. Irgendwohin mussten die Matrosen der großen Frachter und Passagierschiffe schließlich gehen. Der Status des Freihafens war zwar 1891 abgeschafft worden, aber die Transportkosten hatten sich um 50 Prozent verringert, der weltweite Handel war explodiert und um 400 Prozent angestiegen. Innerhalb von 25 Jahren hatte sich die Schiffstonnage der Reedereien von Triest mehr als verdoppelt: Statt knapp 200 Tonnen schlug man nun über 400 um. Während 1891 über die Hälfte der k.u.k.-Flotte aus Segelschiffen bestand, gab es jetzt immer mehr Dampfschiffe. Nicht nur die Veneziani-Werke prosperierten, auch die Werften – und die Kneipen.

In den finsteren Etablissements am Hafen konnte man nachts einen jungen Iren antreffen, einen Englischlehrer, er trank ausschließlich Roséwein, am liebsten mit den Werftarbeitern und den Matrosen. Meistens fingen sie irgendwann an zu singen. Der dreiundzwanzigjährige Dubliner war auf der Suche nach Gesichtern für einen neuen Roman und sog alles auf. Es gefiel ihm in Triest. Genau wie Dublin lag Triest am Meer und war von Bergen umgeben, und genau wie dort galt es, trinkfest zu sein. Der junge Schriftsteller begriff, dass diese Art von Städten universell war. Sie taugten als literarische Sujets: »Reine Luft auf der Hochlandstraße. Triest wacht derb auf: derbes Sonnenlicht auf den enggedrängten braungeziegelten Dächern, schildkrötenförmig; ein Haufen darniederliegender Wanzen erwartet eine nationale Befreiung. Belluomo entsteigt dem Bett von seines Weibes Liebhabers Weib: die geschäftige Hausfrau ist auf den Beinen, schwarzdornäugig, eine Untertasse Essigsäure in der Hand ... Reine Luft und Stille auf der Hochlandstraße: und Hufe. Die Händler bieten auf ihren Altären die ersten Früchte feil: grünfleckige Zitronen,

Der »Gerundienhändler« James Joyce in Dublin 1904, kurz vor seiner Abreise nach Italien. Aufnahme von C. P. Curran.

edelsteinerne Kirschen, anrüchige Pfirsiche mit eingerissenen Blättern«, so beschrieb der Ire seine neue Heimatstadt in *Giacomo Joyce*.

James Joyce kam erstmals im Oktober 1904 mit seiner Lebensgefährtin Nora Barnacle nach Triest und geriet sofort nach seiner Ankunft mit drei betrunkenen Matrosen auf der Piazza Grande aneinander. Die Polizei nahm ihn mit, er sei ein *Bakkalaureus*, erklärte er empört, was dem englischen Konsul höchst unwahrscheinlich vorkam. Besonders merkwürdig war sein Italienisch, das aus Danteversen, Zitaten aus Opernlibretti und Kraftausdrücken bestand. Später lernte Joyce perfekt Triestinisch. Über Umwege – es gab noch ein Intermezzo in Pula und in Rom – kehrte er nach Triest zurück und fand dort eine Anstellung an der Berlitz School in der Via San Nicolò. An seinen Bruder Stanislaus schrieb er am 12. Juli 1905: »Lieber Stannie, Du wirst Dich an die Umstände erinnern, unter denen ich vor neun Monaten Irland verließ. Wie alles andere, was ich in meinem Leben getan habe, war es ein Experiment. Es entspräche kaum der Wahrheit, wenn ich behaupten wollte, dieses Experiment wäre gescheitert, denn immerhin habe ich in diesen neun Monaten ein Kind gezeugt, 500 Seiten meines Romans geschrieben, 3 meiner Erzählungen, Deutsch und Dänisch einigermaßen gut gelernt, außerdem die (für mich) unerträglichen Pflichten meines Berufs erfüllt und zwei Schneider übers Ohr gehauen. Ich hatte kürzlich vor, ein Logis zu mieten (das heißt zwei oder drei Zimmer und Küche), aber der Makler sagte mir, dass es in Triest sehr schwer wäre, ein Logis zu bekommen, wenn man Kinder hat. Wir haben unsere Küchengeräte hier im Schlafzimmer, aber wir benutzen sie nie, weil Nora nicht gern in anderer Leute Küche kocht. Also essen wir mittags und abends außer Haus, mit dem Erfolg, dass ich mir fortwährend von dem Direktor und dem anderen Englisch-›Professor‹ Geld leihe und es am nächsten Tag zurückzahle. Nachdem Du den ersten Teil der Geschichte gehört hast, wirst Du verstehen, dass das Regime dieser Schulen eine Schreckensherrschaft ist und dass ich mich in einer noch schrecklicheren Zwangslage befände, wenn mich nicht viele meiner Schüler (Adlige und Signori und Redakteure und reiche Leute) dem Direktor gegenüber aufs höchste gelobt hätten, der als Sozialist folglich sehr darauf achtet, dass ich mich des Lobes würdig erweise.« Stannie reiste seinem Bruder schließlich nach. Er übernahm dessen Job an der Berlitz School, kümmerte sich um Nora und besorgte einen Anzug, als James seinen ersten öffentlichen Vortrag halten musste. Alltägliche Pflichten wie Mietzahlungen fand James eher lästig, er hatte andere Prioritäten. Als im Januar 1908 *La Bohème* von Puccini in

Triest uraufgeführt wurde, ging er acht Abende hintereinander in die Oper, obwohl das Badezimmerfenster kaputt und kaum etwas zu essen im Haus war. Nur weil Stannie die Familie unterstützte, konnte James Joyce schreiben. Stannie kehrte nie wieder nach Irland zurück; er starb 1955 in Triest. Der ewig unpünktliche, aber sehr witzige James wurde bald zum begehrten Lehrer der Triestiner Bourgeoisie. Unter seinen Schülern waren der Herausgeber der Tageszeitung *Il Piccolo*, ein Graf, ein vermögender Anwalt und ein Kaufmann griechischer Herkunft, der als einer der besten Fechter Europas galt, sowie deren Ehefrauen und Töchter. Der Schriftsteller schlachtete auch diese Erfahrungen sofort für *Giacomo Joyce* aus: »Wer? Ein blasses Gesicht inmitten schwerer duftender Pelze. Ihre Bewegungen sind scheu und nervös. Sie benutzt ein Lorgnon. *Ja*: eine kurze Silbe. Ein kurzes Lachen. Ein kurzer Schlag mit den Augenlidern. Spinnweb-Handschrift, lang und zart mit stiller Verachtung und Resignation gezogen: eine junge Person aus gutem Haus.«

Auch Italo Svevo hörte 1906 irgendwann von dem skurrilen Iren. Zwar hielt er sich regelmäßig in der Niederlassung in Charlton auf, aber besonders weit kam Svevo nicht mit der Verständigung. »Mit den Arbeitern spreche ich Englisch. Sie verstehen mich kaum, aber zum Ausgleich verstehe ich sie überhaupt nicht«, klagte er Livia. Also beschloss er, es mit James Joyce als Lehrer zu versuchen. Ihm gefiel der Gedanke, von einem Schriftsteller unterrichtet zu werden, denn schließlich wollte er auch etwas über englische Literatur lernen. Drei Mal pro Woche kam Joyce in die Villa Veneziani und gab Svevo und Livia Privatstunden. Er solle ein Porträt des Lehrers anfertigen, lautete eine der ersten Aufgaben für Svevo. Der eifrige Schüler lieferte prompt eine Skizze mit dem Titel: »Mr. James Joyce described by his faithful pupil Ettore Schmitz«. Sein nur halb korrektes, etwas gestelztes Englisch verrät die tiefe Faszination: »When I see him walking on the streets I always think that he is enjoying a leisure a full leisure. Nobody is awaiting him and he does not want to reach an aim or to meet anybody. No! He walks in order to be left to himself. He does also not walk for health. He walks because he is not stopped by anything«. »Die Lektionen«, erinnerte sich Livia, die Joyces »wilde« Ehe mit Nora etwas pikiert zur Kenntnis nahm, »verliefen ganz ungewöhnlich. Von Grammatik wurde nicht gesprochen, man redete über Literatur, kam vom Hundertsten ins Tausendste. Joyce war sehr lustig in seiner Ausdrucksweise und sprach wie wir Triestinisch, die volkstümliche Variante, die er in den zwielichtigen Gassen der Altstadt gelernt hatte.« Svevo fand großen Gefallen an dem exzentrischen

GIOACHINO VENEZIANI

Indirizzo telegrafico: Gioachino Veneziani

Trieste li ..

Mr.James Joyce described by his faithful pupil Ettore Schmitz.

When I see him walking in the streets I always think
that he is enjoying a leisure a full leisure.Nobody isawaiting him
and he does not want to reach an aim or to meet anybody.No!He walks
inorder to be left to himself.He does also not walk for health.He
walks because he is not stopped by anything.I imagine that if he would
find his way barred by a high and big wall he would not be shocked at
the least.He would change direction and if the new direction (would
also)prove not to be clear he would change it again and walk on on
his hands shaken only by the natural movement of the whole body,his
legs working without any effort to lengthen or to fasten his steps.
No!His step is really his and of nobody else and cannot be lengthened
or made faster.His whole body in quiet is that of a sportsman.If moved
that of a child weakened by the great love of his parents.I know that
life has not been a parent of that kind for him.It could have been
worse and all the same Mr.James Joyce would have kept his appearance
of a man who considers things as points breaking the light for his
amusement.He wears glasses and really he uses them without interruption
from the early (?) morning until late in the night when he wakes up.
Perhaps he may see less than it is to suppose from his appearance but
he looks like a being who moves inorder to see.Surely he cannot fight
and does not want to.He is going threough life hoping not to meet bad
men.I wish him heartily not to meet them.

jungen Mann, der ihm schon bald aus dem Manuskript der *Dubliners* vorlas. Ein Gesprächspartner auf Augenhöhe! Die beiden tauschten sich über literarische Vorlieben aus, und der notorisch klamme Joyce lieh sich von seinem Schüler mehrfach Geld. Als Joyce eine Reise nach Dublin plante, bezahlte ihm Svevo die Stunden für ein ganzes Jahr im Voraus. Auch Joyce mochte seinen Schüler und schätzte dessen Scharfsinn. Später sollten sich Züge des beleibten Fabrikanten bei seinem Helden Leopold Bloom wiederfinden. Begierig befragte er ihn nach dem jüdischen Triest, wollte alles über Erziehung und Umgangsformen wissen. Sämtliche Fotografien der Familie zeugen von dem großbürgerlichen Korsett, Letizia ist mittlerweile zehn Jahre alt. Als verhinderter Bohemien war Svevo folglich von Joyces Kompromisslosigkeit in den Bann geschlagen – so konnte man also auch leben. Irgendwann fasste er sich ein Herz und überreichte dem »Gerundienhändler«, wie er Joyce nannte, zwei vergilbte Ausgaben seiner beiden Romane. Er sei ein verkannter Schriftsteller und müsse weiter schreiben, meinte der Ire, als er das nächste Mal zur Unterrichtsstunde kam. Für Svevo begann ein zweites Leben.

Joyce schwärmte auch gegenüber anderen Triestiner Schülern von *Ein Leben* und *Senilità* und gab seiner Verwunderung Ausdruck, dass niemand die Großartigkeit dieser Bücher begriffen hatte. Stanislaus Joyce war bei dem Gespräch mit Rechtsanwalt Vidacovich dabei, einem einflussreichen Vertreter des Triestiner Großbürgertums: »Schmitz schreibt schlecht. Sein Italienisch ist eine mühsame, umständliche Übersetzung aus dem Dialekt, ohne jeden Respekt für die ruhmreiche Tradition, die jahrhundertealte italienische Tradition«, erwiderte Vidacovich irritiert und sprach von einer »deprimierenden und verderblichen Lektüre«. Zukunftsfrohe Bücher, die brauche man in Triest, schließlich gehe es um die Vereinigung mit Italien! Man müsse die Stimmung heben und entflammen! Er mäkelte weiter an Svevos Geisteshaltung herum, erzählte Stannie. »›Es sind Bücher bar jeden patriotischen Schwungs, Bücher voller Düsternis und Mittelmäßigkeit. In jedem Fall Bücher, die bestenfalls verstimmt, aus dem Takt sind.‹ *Venturis saeculis*, murmelte James Joyce und warf ihm einen ironischen Blick zu. Vidacovich antwortete ihm mit großem Ernst. ›Mein Freund, überall findet man die moralisch Gleichgültigen und die geistig Unempfindlichen. Sie mögen ihr Leben für sich leben. Ich und meine Freunde gehören zu einer anderen Sorte von Menschen. Unser Weg ist durch die Trikolore Italiens erleuchtet ...‹«. Mit diesem Pathos hatten Svevos zaudernde Helden natürlich nichts gemein.

»He walks in order to be left to himself.« Italo Svevos Porträt seines Lehrers James Joyce aus dem Jahr 1907: »Mr. James Joyce described by his faithful pupil Ettore Schmitz.« Mit Korrekturen von Joyce.

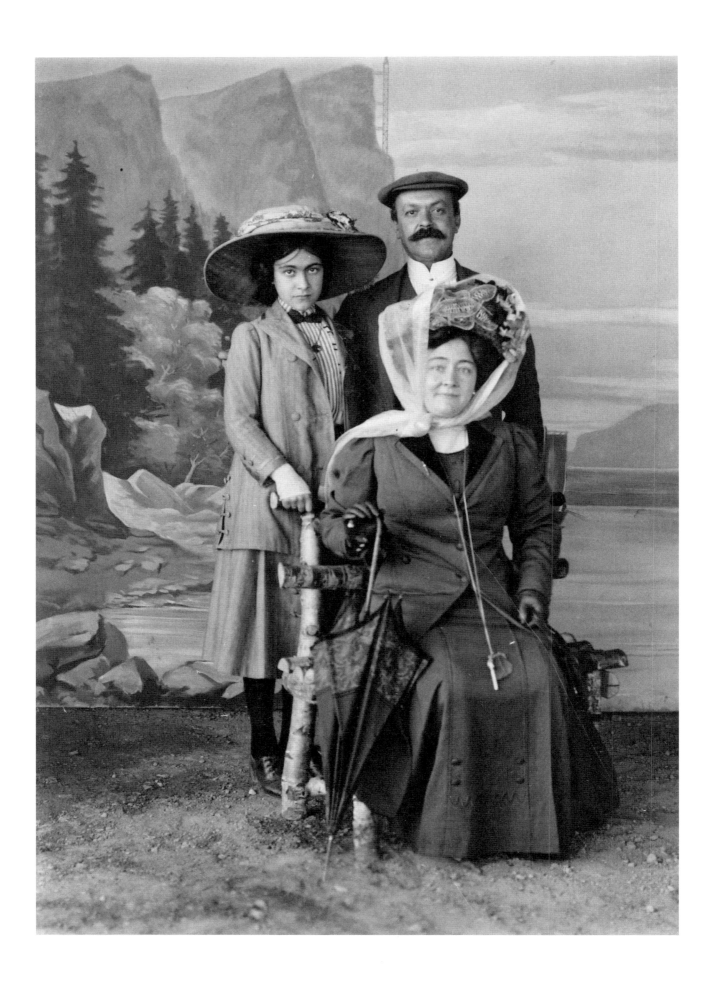

Die Entdeckung der Psychoanalyse. Zenos Gewissen

Ihrem jüngsten Sohn Bruno Veneziani, Livias Bruder, ließ die sonst so strenge Mutter Olga fast alles durchgehen. Zwei weitere Söhne waren schon früh gestorben. Ihr blieb der hochmusikalische Bruno. 1890 geboren, wurde er gehegt, gepflegt, verwöhnt und komplett verzogen. Svevo mochte den kleinen Schwager, nannte ihn »Äffchen«, erkannte aber schon früh die Gefahren von dessen herausgehobener Position als einzigem männlichen Erben des Veneziani-Clans. »Er ist ein großer Junge, und ich rate Dir, Dich nicht zu sehr seinen Kindereien zu widmen«, warnte Svevo am 25. August 1908 seine Frau. Bruno war damals achtzehn: »Tu mir den Gefallen und lass ihn nicht den Verrückten spielen.« Als Bruno, mittlerweile an der Universität für Chemie eingeschrieben, dann auch noch homosexuelle Neigungen an den Tag legte und viel zu viel Morphium nahm, musste etwas unternommen werden. Zu diesem Zeitpunkt war Brunos Schulfreund Edoardo Weiss, Medizinstudent in Wien, auf einen Arzt aufmerksam geworden, vor dessen ungewöhnlichen Behandlungsmethoden an der Universität gewarnt wurde: Sigmund Freud. Parallel dazu hatte Svevo dessen Schriften entdeckt und gelesen: *Die Traumdeutung* (1900) und *Zur Psychopathologie des Alltagslebens* (1901). Svevo fand die Lektüre langweilig, aber ihn interessierte das theoretische Fundament. Vielleicht würde er damit etwas anfangen können. 1911 begab sich Bruno Veneziani in Behandlung bei dem Freud-Schüler Victor Tausk, später wechselte er zu Freud selbst in die Berggasse 19. Höchstens seine Schuldgefühle könne er überwinden, nicht aber seine Homosexualität, erklärten ihm die Ärzte, was sie vor allem in den Augen von Olga höchst unglaubwürdig machte. Im selben Sommer lernten Svevo und Livia in Bad Ischl eine der schillerndsten Gestalten der Szene kennen: den flamboyanten Wilhelm Stekel, der großen Eindruck auf den Schriftsteller machte. Beide waren Hundenarren und führten gemeinsam ihre Tiere aus; später las Svevo Stekels Schriften und hielt mit Postkarten Kontakt. Neugierig

Italo Svevo mit Livia und Letizia am 30. Juli 1910, dem 14. Hochzeitstag, in einem Fotostudio in Bürgenstock in der Schweiz.

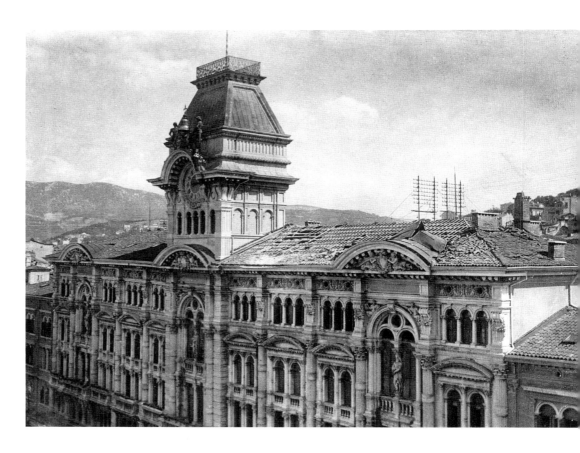

»Der Krieg ist für jeden ausgeglichenen und moralischen Menschen eine schändliche Sache. Seine Schändlichkeit wird weder durch Patriotismus, noch durch Heldentum gemindert.« Notiz Svevos aus dem Jahr 1919 für einen nicht fertiggestellten Essay über den Universalfrieden. Das Triestiner Rathaus nach dem Fliegerangriff am 29. August 1917.

Italo Svevo. Zeichnung von Boris Georgieff.

geworden auf die Untiefen der Psyche, beschäftigte sich Svevo auch mit Techniken der Suggestion und Autosuggestion, wie sie der Psychiater Émile Coué in seiner Schule von Nancy entwickelt hatte. Da sich Brunos Kur über Jahre hinzog und kaum Wirkung zeigte, blieb Svevos Verhältnis zur Psychoanalyse als Behandlungsmethode ambivalent. Als Freud 1919 noch einmal um die Weiterbehandlung von Bruno gebeten wurde, lehnte er ab. Seine Begründung wirft ein Licht auf die dunklen Flecken der Familie Veneziani: »Es fehlen ihm zweierlei dazu, erstens der gewisse Leidenskonflikt zwischen seinem Ich und dem, was seine Triebe verlangen, denn er ist ja im Grunde mit sich sehr zufrieden und leidet nur an dem Widerstreben äußerer Verhältnisse, zweitens ein halbwegs normaler Charakter dieses Ichs, der mit dem Analytiker zusammenarbeiten könnte; er wird im Gegenteil stets danach streben, diesen irrezuführen, ihm etwas vorzuspiegeln und ihn beiseite zu schieben. Beide Mängel treffen im Grunde in einem zusammen, in der Ausbildung eines ungeheuer narzisstischen, selbstzufriedenen, der Beeinflussung unzugänglichen Ichs, das sich zum Unglück auf alle seine Talente und persönlichen Gaben berufen kann. Ich meine also, es hätte keinen Nutzen, wenn er zu mir oder zu einem anderen zur psychoanalytischen Behandlung käme. Seine Zukunft kann sein, dass er in seinen Ausschweifungen verkommt. Es ist auch möglich, dass er wie Mirabeau, von dessen Typus er sein mag, sich von selbst aufrafft und unter Beibehaltung aller seiner Laster zu einer besonderen Leistung kommt. Aber es ist nicht sehr wahrscheinlich.« Freud sollte recht behalten. Bruno ließ sich sein Leben lang von seiner Mutter durchfüttern (die ihn schließlich auch im Testament bevorzugte). Nicht einmal der »wilde« Analytiker Georg Groddeck, der auf Svevo ebenfalls großen Eindruck machte, konnte etwas ausrichten. Aber der Schriftsteller ließ sich von Freud, Stekel und auch Adler inspirieren, und gerade seine zwiespältige Haltung gegenüber der Psychoanalyse entpuppte sich als äußerst produktiv: Er deklinierte Verdrängung, Narzissmus, Fehlleistungen und Übertragung auf fiktionaler Ebene durch.

Mit dem Beginn des Ersten Weltkrieges veränderten sich die vertrauten äußeren Lebensumstände des Haushalts Schmitz-Veneziani. Im Mai 1915 trat Italien in den Krieg gegen Österreich ein, und die österreichische Regierung verhängte über die Veneziani-Werke einen Produktionsstopp. Die Offiziere forderten sogar die Rezeptur des Unterwasseranstrichs, aber man hielt sie mit einer getürkten Zusammensetzung hin. Als italienische Staatsbürger wollten die Schwiegereltern in England die Entwicklung abwarten, der Rest der Familie

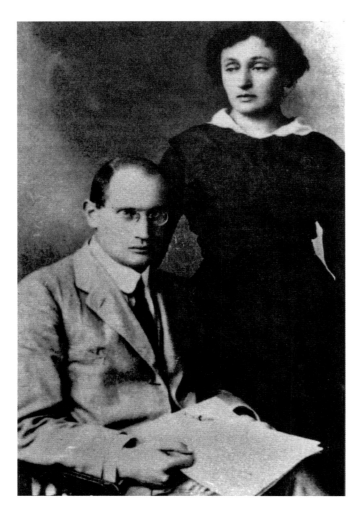

Der Psychoanalytiker Edoardo Weiss mit
seiner Frau Wanda.

Italo Svevo und Livia sowie die Tochter
Letizia und Antonio Fonda Savio
am 30. Juli 1919, dem 23. Hochzeitstag
des Ehepaares Svevo.

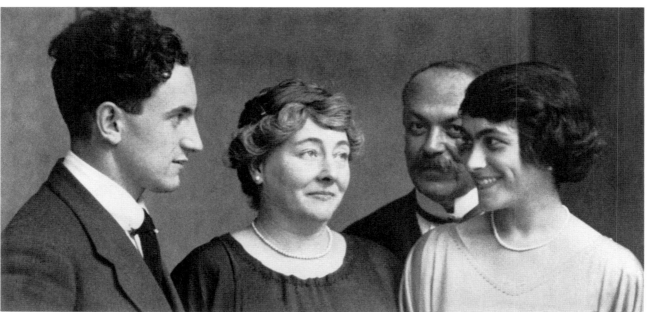

ging nach Florenz. Svevo, der einen österreichischen Pass besaß und politisch den italienischen Sozialisten nahestand, leitete pro forma die Fabrik, hatte aber eigentlich nichts zu tun. Eine erquickende Phase des Müßiggangs brach an. Er las viel und versuchte sich mit seinem Neffen, dem Arzt Aurelio Finzi, an der Übersetzung der *Traumdeutung*. Kurz nach dem Krieg begann er dann plötzlich, ermutigt von Joyce, der mittlerweile in Paris lebte, einen neuen Roman zu schreiben, umfangreicher als alles, was er bisher zustande gebracht hatte. Er arbeitete täglich, in fiebriger Eile.

Angeregt von der Beschäftigung mit der Psychoanalyse benannte Svevo den Fluchtpunkt seines Romans schon im Titel: *La coscienza di Zeno*. »Coscienza« ist eine doppeldeutige Vokabel und meint beides, Bewusstsein und Gewissen. Gegenstand der kreisenden Erkundungen seines Helden Zeno Cosini ist aber natürlich das, was er dauernd negiert: das »inconscio«, das Unbewusste. An den Anfang stellt Svevo die rachlustige Präambel des Arztes Dr. S., der behauptet, das Manuskript wegen des Behandlungsabbruchs publiziert zu haben. Dann ergreift der Patient das Wort. Anders als bei den ersten beiden Romanen Svevos und angeregt durch die inneren Monologe, mit denen Joyce arbeitete, ist die allwissende Erzählerinstanz hier also aufgelöst – der Autor lässt Ich und Es direkt in Aktion treten. Wieder haben wir es mit einem Mann ohne Eigenschaften zu tun, einem Verwandten von Alfonso Nitti und Emilio Brentani, nur dass von Zeno eine merkwürdige Zufriedenheit ausgeht. Der unbescholtene Erbe eines florierenden Unternehmens in Triest leidet weniger an seinem seelischen Zustand als vielmehr an seinem Körper. Ein Ziehen im Rücken, ein Zwacken im Bein, Gegrummel im Bauch, Gekratze im Hals, ein Stechen im Knie – die Symptome sind unerschöpflich. Weil die Garde seiner Hausärzte keine Krankheit feststellen kann, probiert es der joviale Familienvater mit der Psychoanalyse und schreibt auf Anraten des Arztes sein Leben auf. Ein Leitmotiv ist die unendliche Verführungskraft der Zigarette. »Da überkam mich eine ungeheure Erregung. Ich dachte: ›Da es mir nun einmal schadet, werde ich nie mehr rauchen, aber zuvor will ich es ein letztes Mal tun.‹ Ich zündete mir eine Zigarette an, und sofort fiel alle Erregung von mir ab, obwohl das Fieber vielleicht stieg und ich bei jedem Zug ein Brennen in den Mandeln fühlte, als ob sie mit einem glühenden Holzscheit berührt worden wären. Mit der Gewissenhaftigkeit, mit der man ein Gelübde erfüllt, rauchte ich die Zigarette ganz zu Ende. Und ich rauchte noch viele andere während der Krankheit, jedes Mal unter fürchterlichen Schmerzen. [...] Ich finde, die Zigarette hat

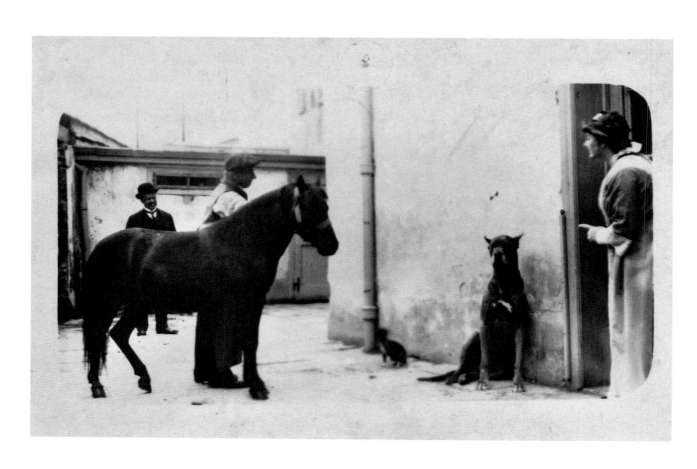

Menagerie im Hause Schmitz. Ettore und
Livia mit einem Pferd und zwei Hunden
im Hof der Villa Veneziani. Svevo war in
Hunde regelrecht vernarrt. Foto um 1916.

einen intensiveren Geschmack, wenn es die letzte ist. Auch die anderen haben ihren besonderen Geschmack, aber weniger intensiv. Die letzte bezieht ihre Würze aus dem Gefühl des Sieges über sich selbst und aus der Hoffnung auf eine baldige Zukunft voller Kraft und Gesundheit.«

Geschwätzig, selbstgefällig, manchmal weinerlich, aber rhetorisch gewandt und äußerst kurzweilig schildert der Held in sieben Kapiteln Knotenpunkte seiner Biographie. Der Tod seines Vaters, der ihm im Moment des Hinscheidens eine schallende Ohrfeige verpasst, die eher zufällige Eheschließung mit der schielenden Augusta und die desaströsen Geschäftsverbindungen seines Schwagers kommen zur Sprache, unterbrochen von geheimen Phantasien und vielsagenden Träumen. Ähnlich wie Alfonso Nitti und Emilio Brentani weicht Zeno Cosini Entscheidungen aus, aber im Unterschied zu seinen Vorläufern verschafft ihm der Aufschub einen Lustgewinn. Jahrelang ist Cosini damit beschäftigt, seine letzte Zigarette zu rauchen, auf die eine allerletzte folgt und dann wieder eine erste, mit der er seinen Vorsatz genüsslich außer Kraft setzt. Durch seine Eigenschaft als Erbe hat er nicht teil an der tätigen Welt, und wenn er sich dennoch bemüht, in seiner Firma zu arbeiten, begeht er Fehler um Fehler, bis man ihn fortschickt. Er sollte heiraten, weil dies ein normaler Schritt im Leben eines erwachsenen Mannes ist – nur wen? Wie bei Sigmund Freud beschrieben, sind auch Zenos Gefühle eine hoch dynamische Angelegenheit; kaum auf Brautschau, verwirren ihn die Töchter des tatkräftigen Geschäftsmannes Malfenti. Die Instabilität seines Gefühlslebens wird durch die gleichlautenden Anfangsbuchstaben der Schwestern Ada, Alberta, Augusta und Anna noch unterstrichen. Weil Ada die schönste ist, will er um ihre Hand anhalten. Als diese seinen Antrag zurückweist, geht er kurzerhand zu Alberta, die ihm ebenfalls eine Abfuhr erteilt. Eher erschöpft als wirklich überzeugt, beugt sich Zeno seinem Schicksal und verlobt sich mit der hässlichen, doch gutmütigen Augusta, die sich sogar als beste Wahl herausstellt. Aber auf jeden Versuch, eine Ordnung zu installieren, zu heiraten und sich festzulegen, folgt eine neue Unordnung durch Ehebruch und Außerkraftsetzen von Erwartungen. Das dekadente System erweist sich als hochelastisch: Selbst der punktuelle Anfall von Leidenschaft verliert jede Sprengkraft, weil Untreue im Unterschied zum Bankrott ein Kavaliersdelikt ist und ohnehin vorgesehen. Zeno Cosini tritt wie ein Schauspieler in Aktion: Mal versucht er sich als treusorgender Gatte und zärtlicher Familienvater, mal als heißblütiger Geliebter oder Retter des abtrünnigen Schwagers.

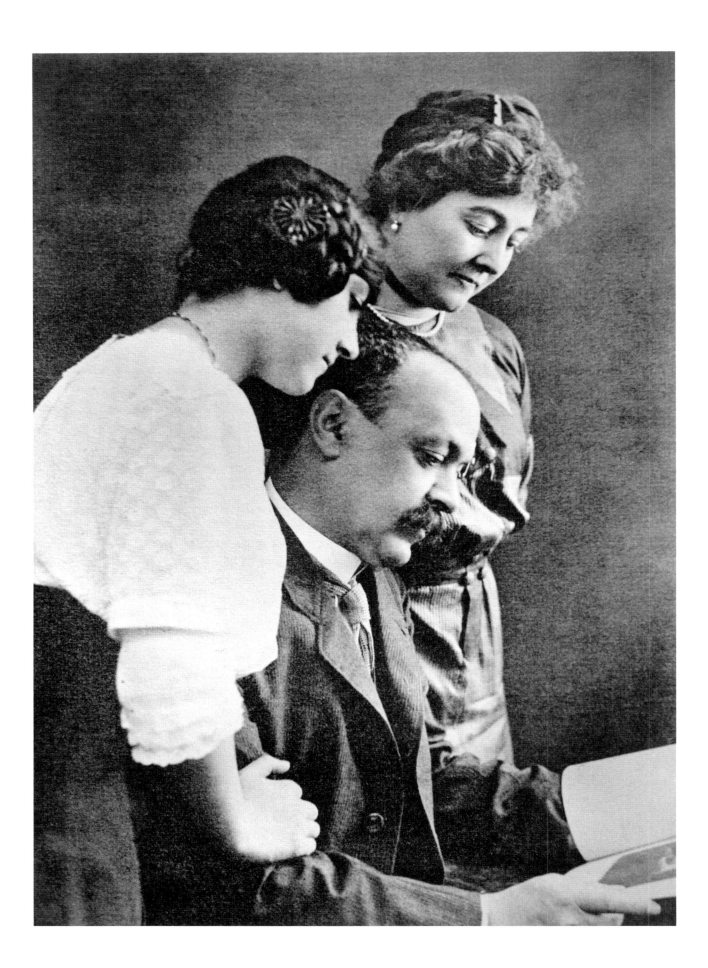

Wie beim assoziativen Sprechen in der Psychoanalyse bewegt sich auch Cosini in seinen Ausführungen spiralförmig voran, umkreist die Kernpunkte seines Lebens und liefert überraschende Verknüpfungen. Die Methodik der Redekur von Sigmund Freud dient Italo Svevo als Konstruktionsprinzip seines Romans. Er ist der erste italienische Schriftsteller, der die glucksenden Tiefenschichten des Unbewussten, die unheimliche Nebenwelt mit all ihren Effekten für das Alltagsverhalten literarisch verarbeitet und sie gleichzeitig ironisch bricht. Zeno ist der Prototyp eines Zauderers, dessen Erscheinungsformen Joseph Vogl in seiner luziden Studie *Über das Zaudern* (2008) aufführt. Seine auf Melvilles *Bartleby* (1853) und Musils *Mann ohne Eigenschaften* (1930/43) bezogene Feststellung, es handele sich um »Figuren, die aus einer Art Trunkenheit des Willens heraus entstehen, sich mit gesteigerter Anstrengung weigern, irgendetwas – ganz gleich was – zu sein oder zu tun«, trifft ebenso auf Zeno Cosini zu. Er hält inne, wartet ab, setzt logische Handlungsketten außer Kraft, offenbart dadurch die Fragwürdigkeit gesellschaftlicher Prozesse und verharrt in einer Sphäre der Unbestimmtheit. Mit einem aktivitätsgeladenen *super-uomo*, wie ihn D'Annunzio wenige Jahre zuvor noch propagiert hatte, hat der charakterschwache Zeno Cosini gar nichts zu tun. Ganz in der europäischen Tradition verhaftet, parodiert Italo Svevo zugleich das Modell des Entwicklungsromans. Zwar skizziert sein hypochondrischer Held fortwährend Stationen seiner Biographie, berichtet von Familiendramen, Hochzeiten, Geburten, Todesfällen und geschäftlichen Verwicklungen, ist aber weit davon entfernt, irgendeinen Fortschritt zu machen, geschweige denn heranzureifen. Sogar der Versuch, seinen Erfahrungen Kohärenz zu verleihen, misslingt. Am Ende bricht Zeno Cosini mit seinem Psychoanalytiker und demontiert sich selbst – es sei ohnehin alles Lüge gewesen, was er bis dahin aufgeschrieben habe. Damit treibt Svevo das Prinzip des unzuverlässigen Erzählers auf die Spitze. Hinterrücks kennzeichnet der Autor auch den Merkantilismus seiner Heimatstadt als zutiefst mehrdeutig. Alle wesentlichen Entscheidungen bahnen sich an der Börse an: Zenos Eheschließung mit Augusta, der Niedergang seines Schwagers Guido, der daraufhin Selbstmord begeht und dessen Beerdigung Zeno verpasst, weil er mit Spekulationen auf dem Parkett beschäftigt ist, und schließlich sein ökonomischer Siegeszug während des Ersten Weltkrieges.

Svevos großartiger Roman präsentiert sich als Selbstanamnese, als Krankenbericht aus der Feder eines Patienten, der sich 600 Seiten lang etwas vormacht und dem Leser einen ganzen Katalog an Le-

Die Familie Svevo um 1912. Aufgenommen im Studio d'Arte Moderna. Pietro Genova, Triest.

benslügen und Ausflüchten auftischt. Psychische Prozesse sind der Dreh- und Angelpunkt des Werkes, versinnbildlicht durch innere Monologe, kalkulierte Abschweifungen und Fehlleistungen. Auf den ersten Blick scheint *Zenos Gewissen* ein einfacher, ein amüsanter Roman zu sein, ungleich zugänglicher als die Sprachkunstwerke von Kafka, Musil oder Proust. Aber das ist nur die plappernde Oberfläche. Die Irritation wirkt in den Tiefenschichten des Textes. Wie für einen Psychoanalytiker gilt für den Leser das Gebot des dritten Ohres: Man muss es aufsperren, um die Untertöne zu vernehmen und das Ungesagte zu erraten, denn Cosini gleitet distanziert lächelnd über alles hinweg. Und darin liegt das Befremdliche: Zeno Cosini empfindet keinen Schmerz, keinen Leidensdruck. Er taktiert nur mit möglichen Schmerzen. Sein Eheglück erscheint ihm umso süßer, je stärker er es durch Affären in Gefahr bringt, die Geliebte umso reizender, je dringender er die Notwendigkeit einer Trennung erwägt. »Das Leben ist weder hässlich noch schön, sondern es ist originell«, behauptet er an einer Stelle. Das ist immerhin *eine* Wahrheit in diesem Spiegelkabinett der Täuschungen. Der tragikomische Held kapriziert sich auf nicht vorhandene körperliche Schmerzen und beschäftigt eine ganze Kompanie von Ärzten – die Sorge um die physische Versehrtheit ist Ausdruck der psychischen Fragmentierung. Wie ein leises Geräusch rumort das Unbehagen in Svevos drittem Roman herum, ein *basso continuo* unterhalb der Redeschicht. Zeno selbst verleugnet es. Gegen Ende des Romans, den Jean-Paul Sartre als den »wichtigsten Beitrag Italiens zur Weltliteratur« bezeichnet hat, wendet er sich triumphierend an den ehemaligen Analytiker und verschmilzt fröhlich mit seiner Krankheit: »Ich fühle mich nicht relativ gesund. Ich bin absolut gesund.«

Italo Svevo und Livia spielen Verstecken.
Villa Veneziani 1917.

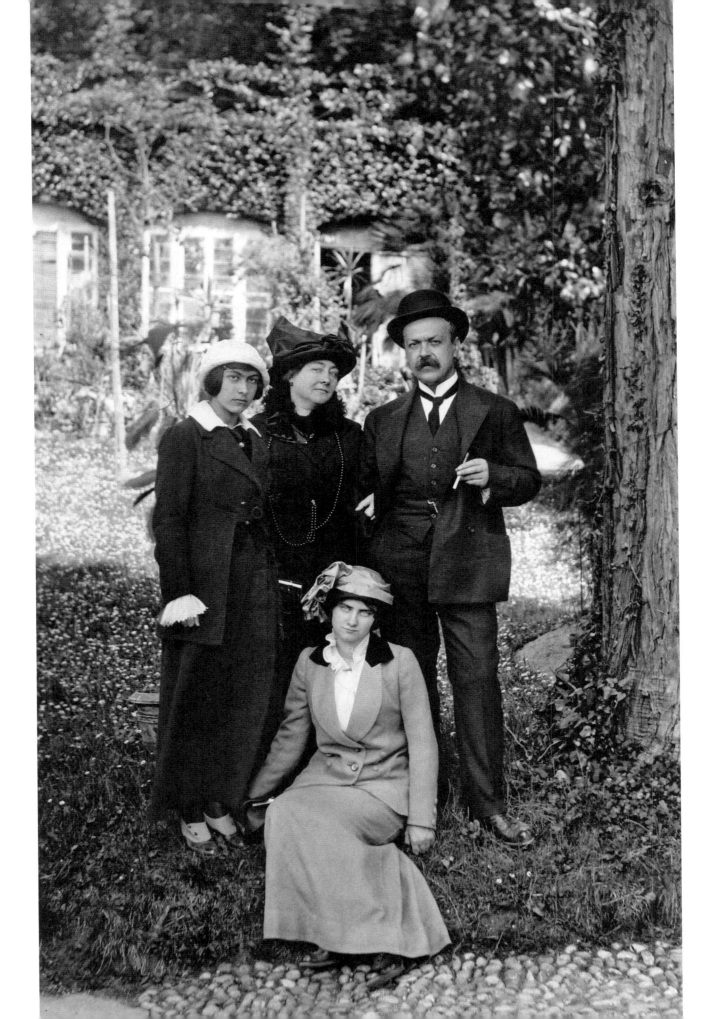

Die Bombe Svevo

Von großen Hoffnungen begleitet, veröffentlichte Svevo *Zenos Gewissen* 1923 bei einem Verlag in Bologna – wieder auf eigene Kosten, versteht sich. In den italienischen Feuilletons strafte man ihn erneut mit Missachtung. Verzagt schickte Italo Svevo seinen Roman an Joyce nach Paris. »Lieber Freund, warum verzweifeln Sie?«, schrieb ihm der irische Schriftsteller im Januar 1924 in gepflegtestem Triestinisch zurück. »Sie müssen wissen, dass es bei weitem Ihr bestes Buch ist.« Er vermittelte Svevo den Kontakt zu den einflussreichen Kritikern Valery Larbaud und Benjamin Crémieux. Es zog sich alles einige Monate hin, aber im Januar 1925 bekam Svevo von Larbaud einen begeisterten Brief mit der Ankündigung einer »großen Kampagne« für *Zenos Gewissen*, aus dem man einige Seiten übersetzen und in einer Zeitschrift veröffentlichen wolle, begleitet von einem Essay. Der Triestiner Geschäftsmann hielt den Brief einen Moment lang für einen Scherz, konnte sein Glück kaum fassen und begann sogar mit neuen Erzählungen. Die Februar-Nummer der Zeitschrift *Le Navire d'Argent* von 1926 hatte dann schließlich einen Svevo-Schwerpunkt: Larbaud und Crémieux kürten den verkannten Schriftsteller in ausführlichen Artikeln zum bedeutendsten italienischen Romancier der Gegenwart. Zeitgleich bahnte sich aber auch in Italien etwas an. Der umtriebige Bobi Bazlen war auf Svevo aufmerksam geworden. An seinen Freund Eugenio Montale, 1896 in Genua geboren, Nachkomme der Handelsdynastie Gebrüder Montale, seit seiner Sammlung *Tintenfischknochen* von 1924 als große neue Stimme der italienischen Lyrik gehandelt, schrieb er am 9. September 1925 nach Genua: »Mein lieber Eusebius« (ein Spitzname, den Bazlen dem Dichter verpasste), »die Rückkehr nach Triest mit hohem Fieber, genau die richtige Krankheit, um mich moralisch wieder aufzurichten und die in Bocca di Magra vergessenen und unterdrückten Pathologien richtig aufblühen zu lassen. Durch die drastischen und zermürbenden Auswirkungen dieser Woche eines ungewöhnlich gesunden Lebens bewerte ich

Italo Svevo mit seiner Frau Livia, der Tochter Letizia und der Nichte Olga Bliznakoff im Garten der Villa Veneziani. Aufnahme um 1914.

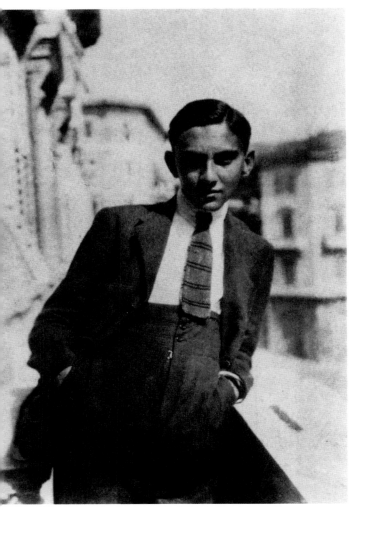

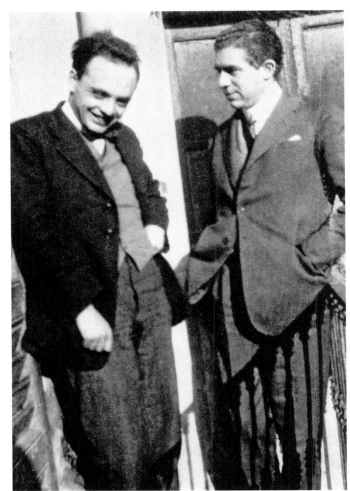

ITALO SVEVO

LA COSCIENZA
DI ZENO

ROMANZO

BOLOGNA
L. CAPPELLI - EDITORE
ROCCA S. CASCIANO - TRIESTE

auch meine alten Lebensformen neu und entdecke Wahrheiten. Von Italo Svevo habe ich mir seine ersten beiden Bücher geben lassen: Sag' mir, ob ich sie Dir nach Genua oder nach Monterosso schicken lassen soll. Das zweite Buch *Senilità* ist ein echtes *Meisterwerk*, der einzige moderne Roman Italiens (er erschien 1898!). [...] Kennst Du *Zenos Gewissen*? Du musst die ersten 200 Seiten überwinden, die eher langweilig sind.« Acht Wochen später pries Bobi dem Freund gegenüber noch einmal *Zenos Gewissen* an und plante, »die Bombe Svevo« mit möglichst viel Getöse platzen zu lassen. Auf sein Betreiben hin veröffentlichte Montale im Dezember 1925 und im Januar 1926 zwei Artikel über Svevo. Es handelte sich um wegweisende Rezensionen, in denen von der Intensität Svevos die Rede ist und davon, dass er das äußere Erscheinungsbild des Menschen seziere und in die dunklen Bezirke des Bewusstseins vordringe. Nebenbei teilte Montale noch Hiebe gegen die Meinungsführerschaft der faschistischen Literaturkritik aus; Mussolini war schließlich seit drei Jahren an der Macht.

Die alteingesessenen Wortführer der literarischen Diskussion in Italien waren beleidigt – dass ausgerechnet aus dem ehemaligen Habsburg ein Erneuerungsschub kommen sollte, konnten sie nicht ohne Weiteres akzeptieren. Crémieux verglich Svevo mit einer Knoblauchzehe, die auf den Tellern der Vorkoster gelandet war und nun deren Verdauung außer Gefecht setzte. In der Tat sprengte Svevo die Kategorien. Ein heftiger Streit entbrannte, der verkannte Schriftsteller wurde zum literarischen Fall, *il caso Svevo* war bald in aller Munde. Zahlreiche italienische Kritiker mäkelten an seiner Sprache herum und beschränkten sich darauf, »ihm die Grammatik einzubläuen«, wie Montale es ausdrückte. Der zwanzigjährige Journalist und spätere Schriftsteller Guido Piovene pöbelte am schlimmsten gegen die Franzosen: »Nicht zufrieden, uns mit immer neuen literarischen Posen und Snobismen zu beehren, schenken uns die Pariser Cliquen jetzt auch noch italienische Berühmtheiten. Italo Svevo, Triestiner Kaufmann und Autor dreier mittelmäßiger Romane, die, wie sie es verdienten, bei uns mit respektvoller Gleichgültigkeit abgetan wurden, wird plötzlich als großer Schriftsteller proklamiert, und zwar von einem minderwertigen irischen Schriftsteller, der in Triest lebt, Joyce, von einem minderwertigen Poeten in Paris, Valéry Larbaud [...]. Was ist Svevos Verdienst? Dass er sich, mehr als jeder andere Italiener, jener passiv-analytischen Literatur angenähert hat, die ihren Höhepunkt in Proust fand und die eine minderwertige Kunst bleibt, solange die Kunst das Werk lebendiger und aktiver Menschen ist, solange ein Maler mehr gilt als ein Spiegel.«

Der junge Roberto Bazlen auf dem Balkon seines Triestiner Hauses in der Via Rittmeyer. Foto um 1917.

Eugenio Montale (r.) mit Sergio Solmi. Aufnahme von 1926.

»Ich habe Grund zu der Annahme, dass die Presse sich mit Ihrem Roman beschäftigen wird, denn ich habe eine Fülle von Exemplaren an zahlreiche Zeitungen und mehrere Freunde verteilt, die mit Sicherheit darüber sprechen werden.« (Italo Svevo an seinen Verleger Licinio Cappelli in Bologna, 19. Mai 1923). Umschlag der Erstausgabe von *La coscienza di Zeno* aus dem Jahr 1923.

»Gute Neuigkeiten. Valéry Larbaud hat Ihren Roman gelesen, der ihm sehr gefällt. Er will ihn rezensieren.« (James Joyce an Italo Svevo, 1. April 1924). Valery Larbaud 1925.

Die Svevo gewidmete Ausgabe der französischen Zeitschrift *Le Navire d'Argent* vom 1. Februar 1926.

LE NAVIRE D'ARGENT

SOMMAIRE

JEAN GIRAUDOUX - A la Recherche de Bella.
JEAN MISTLER - L'Inquiet.
BENJAMIN CRÉMIEUX - Italo Svevo.
ITALO SVEVO - Zeno Cosini.
 Traduction par Benjamin Crémieux.
ITALO SVEVO - Emilio Brentani.
 Traduction par Valery Larbaud.

ABEL CHEVALLEY
Le Roman corporatif au temps de Shakespeare.

REVUE DE LA CRITIQUE

LA GAZETTE

LA MAISON DES AMIS DES LIVRES
7, RUE DE L'ODÉON - PARIS-VI
TÉL. : FLEURUS 25-05

2e ANNÉE — No 9 1er FEVRIER 1926
PRIX DU No : FRANCE : 5 fr. — ÉTRANGER : 5 fr. 50

Unterdessen tat Svevo das, was er sein Leben lang getan hatte: Er kümmerte sich um die Fabrik und hielt sich in England auf, wo ihn mit Verspätung die Artikel Montales und die unappetitlicheren Rezensionen aus italienischen Blättern erreichten. Im *Corriere della Sera* war unter der Überschrift »Ein Vorschlag zur Berühmtheit« gönnerhaft von einem »beachtlichen Erzeugnis« (gemeint ist Svevos Werk) die Rede. Der Rezensent Giulio Caprin schloss mit den Worten: »Man kann diesen französischen Freunden dankbar sein, dass sie uns auf eine antiliterarische Kuriosität in der italienischen Literatur hingewiesen haben. Aber das ist fast schon alles.« Unverhohlen antisemitisch hieß es in *La Sera*, Svevos Ruhm sei nur »dieser Phalanx von jüdischen Schriftstellern zu verdanken«. Montales kluge Analysen waren Balsam auf Svevos gequälte Seele, dem die Anmaßung der offiziellen italienischen Literaturkritik doch übel aufstieß: »Hochgeschätzter Herr«, schrieb er am 17. Februar 1926 aus Charlton an den jungen Lyriker, »denken Sie, dass ich erst heute *L'Esame* und den *Quindicinale* mit Ihren beiden wundervollen Aufsätzen erhalten habe. Ich muss Ihnen schon undankbar vorgekommen sein, weil ich nicht ein einziges Wort des Dankes an Sie richtete. Das hole ich nun sofort aufs allerherzlichste nach. Es ist gut, dass mich Ihre Aufsätze so spät erreicht haben, denn so trösten sie mich in reichem Maße über den Abscheu hinweg, den der Artikel des Herrn Caprin in mir erweckt hat. [...] Ich habe sehr viel übrig für Kritik. Wenn Herr Caprin den Mut gehabt hätte, mich ganz abzulehnen, hätte ich mehr Achtung vor ihm gehabt. Er hat es nicht getan, und was ich ihm nicht verzeihen kann, ist die Tatsache, dass sein Lob nur der Rücksicht auf meine französischen Freunde zu verdanken ist.«

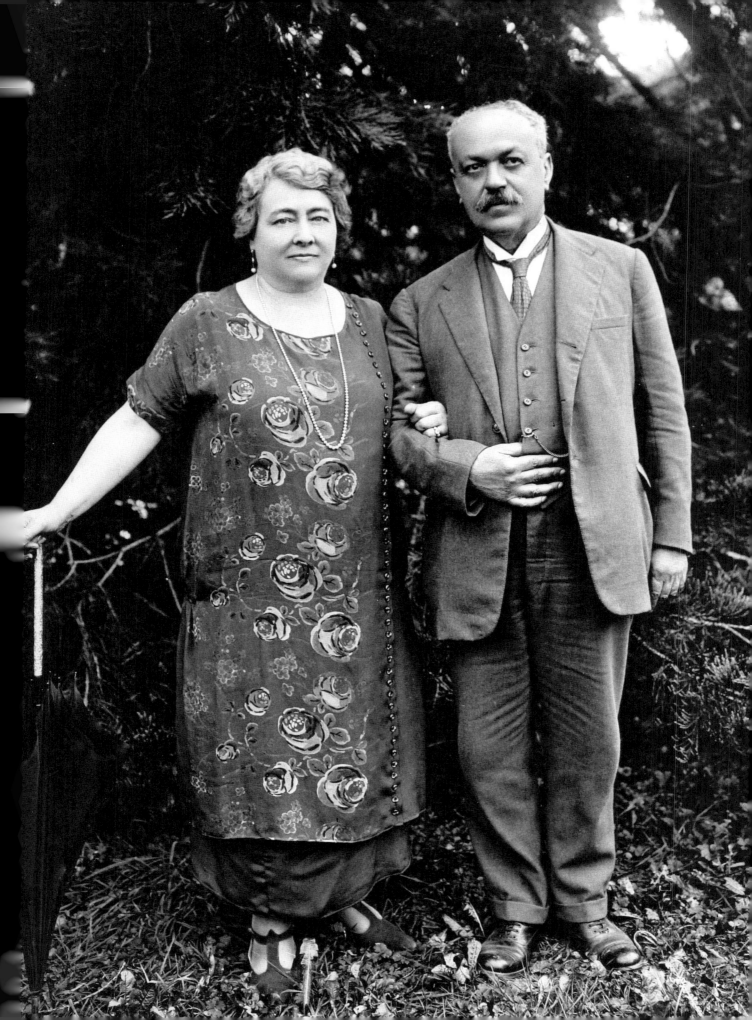

Später Ruhm und eine Ahnung von Terpentin

Im März 1926 hielt sich Eugenio Montale in Mailand auf und spazierte durch die Innenstadt: »An einem schon fast frühlingshaften Morgen fiel mir ein älterer Herr auf, nicht gerade groß, korpulent, aber elegant gekleidet, der vor der Scala Halt gemacht hatte und sich die Ankündigungen für *Lohengrin* durchlas. An seiner Seite ging eine deutlich jüngere Frau, die zu ihrer Zeit sehr hübsch gewesen sein musste. Dieser Herr ähnelte auf merkwürdige Weise dem Triestiner Industriellen Ettore Schmitz, dessen Foto ich kurz zuvor in der Zeitschrift *Nouvelles Littéraires* gesehen hatte. Ich war in Begleitung eines Freundes, wir folgten dem Paar in die Via Manzoni, bis ich mir ein Herz fasste und fragte: ›Sind Sie Signore Schmitz?‹ Ich hatte mich nicht geirrt. Vor mir stand der Romancier Italo Svevo, der Mann, der mir zwei Monate zuvor aus London einen Brief geschickt hatte, um sich für meine Rezension zu bedanken, mit der ich (als bescheidener Staffelträger) dem Ausbruch seiner plötzlichen Berühmtheit vorangegangen war. Herr Schmitz (so hieß er für mich bis zu seinem Tod) lud uns in ein Café ein und bestürmte mich mit Fragen, die nicht gerade literarischer Natur waren. Denn mein Name hatte seine Neugierde geweckt. Ein Importeur von Harz und Chemikalien, der so hieß wie ich, belieferte ihn seit vielen Jahren, und er sei immer sehr zufrieden mit ihm gewesen, ob das ein Verwandter von mir sei? Ich gab zu, dass es sich um meinen Vater handelte, ohne zu vermuten, wie sehr ich dadurch in seinem Ansehen stieg. Von diesem Moment an lag eine Ahnung von Terpentin über unseren Begegnungen, bei denen es mir nie gelang, länger über Literatur zu sprechen.« Der damals dreißigjährige Montale, dem der familiäre Hintergrund eher peinlich war, drang bei diesem ersten Treffen nicht zu Italo Svevo vor. Er musste mit Schmitz, dem Unternehmer vorliebnehmen.

In Triest zollte man nun dem Schriftsteller Tribut. Übersetzungen waren in Vorbereitung (für die französische sollte das Original aller-

Italo Svevo und seine Frau Livia am 30. Juli 1925, ihrem 29. Hochzeitstag. Foto von Anton Krauss.

Villa Veneziani
Triest 10

Triest den 14. Juni 1928

Sehr geehrter Herr Doktor,

Ich empfing Ihr W. vom 12. d. M. und danke Ihnen für Ihre freundl. Mitteilungen. Ich bin natürlich einverstanden dass mein Roman August/Sept. veröffentlicht werde wie es von Ihnen entschieden werde.

Ein Deutscher dem ich die Druckproben zur Überprüfung übergeben hatte, gab dieselben zurück und erklärte sich etwas befremdet dass in meinem Romane eine Beleidigung für die Deutschen enthalte sei. Nun dadurch werde ich darauf aufmerksam gemacht. Ich weiss nicht ob Sie, Herr Doktor, das Roman gelesen haben. Im Kapitel die Heirath sagt der Zeno dem Speier vom Glas etwas Unangenehmes und sagen: Sind Sie vielleicht ein Deutscher?

Die Sache missfällt mir besonders weil, angenommen dass ein Deutscher über ein Urteil des verrückten Zeno sich aufhalten würde, was unwahrscheinlich aber nicht auszuschliessen ist, er glauben

könnte dass die Beleidigung vom heutigen Italien statt vom damaligen österr. Triest herstamme. Ein wirklicher Missverständnis das uns zu keinem Kriege führen kann aber zu einem gewissen Groll für den armen Svevo der uns irgend Geschichte hier erzählt das er selbst mit einigem Stolz einen deutschen Namen trägt.

Was sagen Sie Herr Doktor? Lassen wir die Sache so oder ändern wir sie? Im Rosenkavalier sind die italienischen Abenteurer die darin vorkommen als uns über unsere Grenze kommen als Spanier getauft worden. Wahrscheinlich würden wir sie in Spanien als Italiener treffen. So aber muss man in Europa leben.

Ich erwarte von Ihnen eine freundliche und freie Rückäusserung für welche ich Ihnen im Voraus meinen herzlichsten Dank ausdrücke.

Ihr ergebener
Italo Svevo

dings um hundert Seiten gekürzt werden), junge Autoren reisten an, um den Verfasser von *Zenos Gewissen* kennenzulernen, und Svevo schwelgte in dem späten Erfolg und genoss die Berühmtheit. Dass er seit einiger Zeit an Herzrhythmusstörungen litt, was mit seinem übermäßigen Zigarettenkonsum zusammenhing, beeinträchtigte ihn nur am Rande. Im Kaffeehaus unterhielt er abends ganze Tischgesellschaften. Von neuem Schwung ergriffen, brachte er etliche kurze Prosastücke zustande und ließ den gealterten Zeno Cosini in *Der Greis* noch einmal auferstehen. Er habe sich immer als hässliches Entlein gefühlt: »Was für eine Heilung, als ich unter den Schwänen ankam«, schrieb er mit einem Stoßseufzer an einen Freund. Sogar ein deutsches Blatt widmete sich dem Triestiner: Im September 1927 erschien in der *Literarischen Welt* eine Würdigung, der Vertrag für eine Übersetzung ins Deutsche kam zustande. Einige Monate später veranstaltete der PEN ein großes Ehrendiner in Paris. Wie bereits im Vorjahr ging Svevo mit seiner Frau im Spätsommer auf Kur nach Bormio im Veltlin, auf der Heimreise am 11. September kam der Chauffeur der Familie Schmitz auf einer nassen Straße ins Schleudern und prallte gegen einen Baum. Svevo, der immer Angst vor dem Autofahren gehabt hatte, brach sich den linken Oberschenkelhalsknochen. Schlimmer aber wog der Schock. Am Nachmittag des 13. September 1928 starb er, nicht ohne seinen Neffen, den Arzt Aurelio Finzi, mit dem er gemeinsam Freuds Schriften studiert hatte, um eine Zigarette zu bitten. Finzi lehnte ab, und Svevo beteuerte: »Das wäre jetzt wirklich meine letzte Zigarette.«

Am 25. September 1928 schrieb Bobi Bazlen an Montale: »Der Tod von Schmitz schmerzt mich sehr. Und ich merke – das geht allen so –, wie sehr er uns fehlt. In der Buchhandlung habe ich Deinen Nachruf in der *Fiera Letteraria* durchgeblättert (ich kaufe sie ›aus Prinzip‹ nicht, genauso wenig, wie ich je eine Zeitung kaufe): ich fürchte, dass Dein Artikel allzu leicht falsch verstanden werden kann und der Legende eines bürgerlichen Svevo Auftrieb gibt, eines Mannes, der intelligent, gebildet, verständnisvoll war, ein guter Kritiker, im Alltäglichen ein hellsichtiger Psychologe usw. Aber er besaß nichts als Genialität: Ansonsten war er dumm, egoistisch, opportunistisch, linkisch, berechnend, taktlos. Er besaß nichts als Genialität, und genau deswegen fasziniert mich die Erinnerung an ihn. Wenn Du noch einmal Gelegenheit bekommst, etwas über ihn zu schreiben, mach' bitte dieser Legende seines ›edlen Daseins‹ (denn abgesehen von den drei Romanen ging es ihm nur darum, Geld zu scheffeln) den Garaus, sie ist allzu peinlich, allzu niederträchtig. *Malgré tout* mochte ich ihn

Brief Italo Svevos vom 14. Juni 1928 an seinen Verleger Walther Lohmeyer in Basel. »Ein Deutscher dem ich die Druckproben zur Ueberprüfung übergeben hatte, gab dieselben zurück und erklärte sich etwas befremdet dass in meinem Romane eine Beleidigung für die Deutschen enthalten sei. [...] Im Kapitel der Heirath sagt der Zeno dem Speier um ihm etwas Unangenehmes zu sagen: Sind Sie vielleicht ein Deutscher? Die Sache missfällt mir besonders weil, angenommen dass ein Deutscher über ein Urteil des verrückten Zeno sich aufhalten würde, was unwahrscheinlich aber nicht auszuschliessen ist, er glauben könnte dass die Beleidigung vom heutigen Italien statt vom damaligen oesterr. Triest herstamme. Ein wirkliches Missverständnis das zwar zu keinem Kriege führen kann aber zu einem gewissen Groll für den armen Svevo der seine eigene Geschichte hier erzählt da er selbst mit einigem Stolz einen deutschen Namen trägt.«

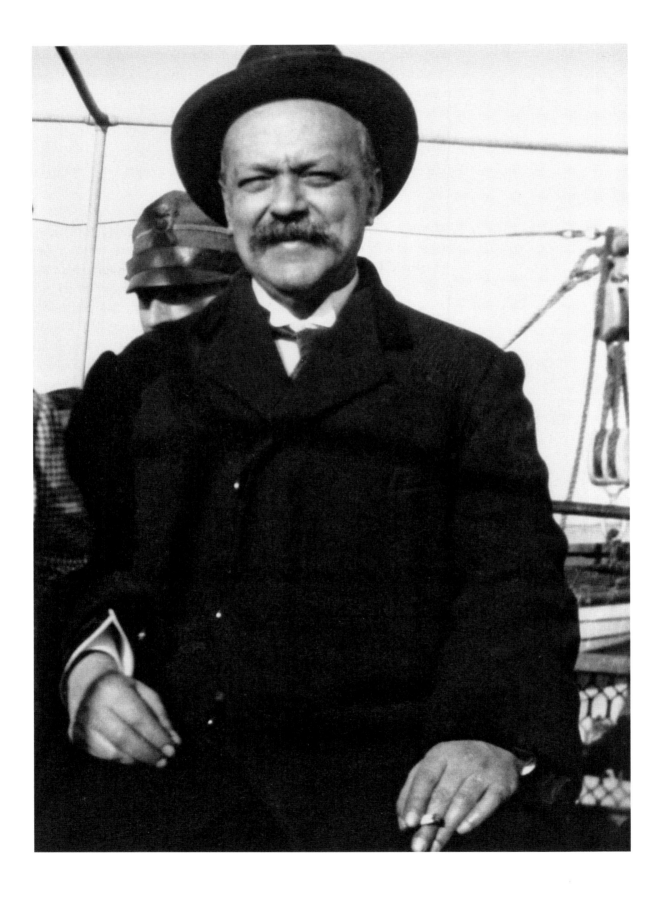

sehr, selten habe ich jemanden so gemocht wie ihn.« Sein Tod ersparte Svevo die Demütigungen durch Mussolinis Rassengesetze. Seine Frau Livia überlebte ihn um 29 Jahre. Die älteren beiden Enkelsöhne kamen an der Front in Russland um, der jüngste fiel bei einem Aufstand gegen die deutschen Besatzer in Triest.

Erst als nach dem Zweiten Weltkrieg eine umfangreichere Beschäftigung mit seinen Büchern einsetzte, erkannte man zögernd Svevos literarischen Rang. Sein Lebenswerk bildet eine Schnittstelle. Es verknüpfte französische und deutsche Einflüsse und prägte einen neuartigen psychologischen Realismus. Gerade weil Svevo sich an der Peripherie befand, überwand er den italienischen Regionalismus. Sein eigenwilliger Satzrhythmus, der ungewöhnliche Gebrauch der Präpositionen, des Konjunktivs und der Hilfsverben machen seine Eigenart gerade aus; seine Sprache wirkt im italienischen Original heute ungleich zeitgenössischer als die vieler seiner Generationskollegen. Der Triestiner trug den kalten Wind der Moderne nach Italien. Seine Romane und Erzählungen vibrieren vor Ironie. Nicht nur multiple Identitäten kommen bei ihm vor – das Unbewusste wird zum strukturierenden Element seiner Prosa, die sichtbare Wirklichkeit entpuppt sich als Staffage, dahinter offenbaren sich die labyrinthischen Verzweigungen der inneren Welten. Svevos Helden verheddern sich in dem Knäuel ihrer sentimentalen Bindungen und setzen ganze Täuschungsmaschinerien in Gang, nur um sich selbst nicht auf die Spur zu kommen. Ettore Schmitz hatte es am Ende geschafft – und war doch noch Italo Svevo geworden.

Italo Svevo, natürlich mit Zigarette.
Foto um 1918.

Zeittafel zu Italo Svevos
Leben und Werk

1861 Am 19. Dezember wird Hector Aron Schmitz, genannt Ettore, in Triest als fünftes von acht Kindern von Allegra Moravia (1832–1895) und Francesco Schmitz (1829–1892) geboren.

1863 Geburt des Bruders Elio, mit dem er von Kindheit an ein besonders enges Verhältnis hat.

1867 Gemeinsam mit seinem älteren Bruder Adolfo besucht Ettore die jüdische Grundschule.

1872 Mit seinen Brüdern Adolfo und Elio wechselt Ettore auf die private Handelsschule von Emanuele Edeles.

1874 Reise nach Segnitz bei Würzburg. Ettore und Adolfo werden Internatsschüler im Brüssel'schen Institut. Im Vordergrund steht die kaufmännische Ausbildung, aber Ettore entdeckt die deutsche Literatur: Jean Paul, Schiller, Heine, Goethe. In deutscher Übersetzung liest er Shakespeare und Turgenjew.

1876 Zweite Reise nach Segnitz, dieses Mal kommt auch der jüngere Bruder Elio mit.

1878 Rückkehr nach Triest. Ettore schreibt sich an der Handelsschule »Pasquale Revoltella« ein.

1880 Die wirtschaftliche Lage des Vaters verschlechtert sich dramatisch. Für seinen Sohn gibt er ein Stellengesuch auf. Die Gebrüder Mettel, Inhaber einer Kolonialwarenkette, sind interessiert, sagen ihm aber wegen seines »israelitischen Glaubens« ab. Ettore wird Handelskorrespondent für Deutsch und Französisch in der Filiale der Wiener Unionbank. Er besucht abends die Stadtbibliothek. In der Zeitung *L'Indipendente* erscheint unter dem Pseudonym E. Samigli sein erster Artikel. Von nun an veröffentlicht er regelmäßig Rezensionen und Feuilletons. Theaterstücke und Prosa entstehen.

1883 Bei Elio wird eine chronische Nierenentzündung diagnostiziert, an der er 1886 stirbt.

1887 Ettore beginnt mit der Arbeit an seinem Roman *Ein Leben* und veröffentlicht im Jahr darauf in der Zeitung *L'Indipendente* die Erzählung *Ein Kampf*.

1889–1892 Freundschaft mit dem Maler Umberto Veruda. Weitere Erzählungen und ein Theatermonolog werden veröffentlicht. Liebesbeziehung mit Giuseppina Zergol.

1892 Am 1. April stirbt Ettores Vater. Begegnung mit Livia Veneziani, der Tochter seiner Cousine Olga. *Ein Leben* erscheint unter dem Pseudonym Italo Svevo.

1893 Neben seiner Arbeit bei der Bank unterrichtet Svevo im Istituto Revoltella deutsche und französische Handelskorrespondenz.

1895 Tod der Mutter am 4. April. Am 20. Dezember verlobt Svevo sich mit Livia Veneziani.

1896 Svevo legt für Livia ein »Tagebuch für die Verlobte« an. Am 30. Juli heiraten Svevo und Livia.

1897 Geburt der Tochter Letizia am 20. September.

1898 Der Roman *Senilità* erscheint ab Juni in Fortsetzungen in *L'Indipendente* und anschließend als Buch – ohne jeden Erfolg. Enttäuscht gibt Svevo das Schreiben auf. Dennoch liest er weiterhin viel: Tolstoi, Dostojewski, Gontscharow und Ibsen.

1899 Kündigung bei der Unionbank. Svevo tritt in das prosperierende Unternehmen seiner Schwiegereltern ein, das sich auf Unterwasseranstriche für Schiffe spezialisiert hat. Von nun an ist er häufig unterwegs und betreut die Zweigstellen in Italien und Frankreich. »Ein Literat«, schreibt Svevo, »weiß, dass er aus zwei Personen besteht.« Er gibt Ettore Schmitz den Vorrang.

1903 Gründung einer englischen Niederlassung in Charlton, einem Vorort von London. Svevo hält sich dort alljährlich mehrere Monate auf. In seiner Freizeit geht Svevo begeistert ins Kino. Seine Komödie *Ein Ehemann* entsteht.

1904	Tod von Umberto Veruda. In Triest macht Svevo mit Freunden Hausmusik und spielt die zweite Geige, denn dies sei das Instrument, das kaum jemandem auffiele: Es »arbeitet im Dunkeln, mit der Ruhe eines Maulwurfs oder eines Holzwurms«. Auf Reisen schreibt Svevo gelegentlich Erzählungen.
1906/07	Svevo hört von einem neuen Englischlehrer in Triest, dem Iren James Joyce, der an der Berlitz School beschäftigt ist. Gemeinsam mit Livia nimmt er ab 1907 Privatunterricht. Svevo und Joyce werden Freunde.
1911	Svevos Schwager Bruno Veneziani beginnt über die Vermittlung seines Schulfreundes Edoardo Weiss in Wien eine Psychoanalyse bei Sigmund Freud. Svevo liest die Werke Freuds und begegnet Wilhelm Stekel.
1914	Die Veneziani-Werke beliefern die österreichische Marine mit Unterwasserlacken. Svevo unternimmt am 22. August eine Geschäftsreise nach Deutschland. An Livia schreibt er auf Deutsch, damit seine Post die Zensur schneller passiert. In seinen Briefen gibt Svevo, der politisch den italienischen Sozialisten nahesteht, seiner Bewunderung für Deutschland Ausdruck: »Kein Zweifel möglich! Der Sieg ist hier.«
1915–1918	Am 23. Mai 1915 erklärt Italien Österreich-Ungarn den Krieg. Die Firma Veneziani wird geschlossen; die Schwiegereltern, die italienische Staatsbürger sind, gehen nach England und übergeben dem Österreicher Svevo die Aufsicht über die Fabrik. Svevo und Livia bleiben allein in Triest zurück. Svevo nutzt die erzwungene Ruhepause zu intensiven Lektüren und übersetzt mit seinem Neffen Aurelio Finzi Teile von Freuds *Traumdeutung*.
1918	Am 3. November landen italienische Truppen in Triest.
1918–1922	Arbeit an *Zenos Gewissen*. 1919 kommt es zu einem Wiedersehen mit James Joyce, der Triest wegen des Krieges 1915 verlassen hatte.
1923	Veröffentlichung von *Zenos Gewissen*.
1924	Als Reaktionen ausbleiben, schickt Svevo im Januar ein Exemplar an Joyce nach Paris, der sich daraufhin bei Valery Larbaud und Benjamin Crémieux für Svevo einsetzt.

1925 Am 15. Januar trifft ein anerkennender Brief von Larbaud ein, der Svevo eine Sondernummer seiner Zeitschrift widmen will. Svevo reist nach Paris. Mehrere Erzählungen entstehen. In der Zeitschrift *L'Esame* veröffentlicht der Lyriker Eugenio Montale, der durch seinen Triestiner Freund Roberto Bazlen auf Svevo aufmerksam wurde, den ersten grundlegenden Essay über den Schriftsteller: *Hommage an Italo Svevo*.

1926 Am 1. Februar erscheint eine Ausgabe der französischen Zeitschrift *Le Navire d'Argent*, die ausschließlich Svevo gewidmet ist. Man spricht vom »Fall Svevo«. In italienischen Blättern kommt es zu polemischen Reaktionen.

1927 Die zweite Auflage von *Senilità* und die französische Ausgabe von *Zenos Gewissen* erscheint. Svevo hält in Mailand einen Vortrag über Joyce und entdeckt die Werke Franz Kafkas. Er frequentiert die Triestiner Cafés und genießt seine neue Berühmtheit. In Rom wird seine Komödie *Gemischtes Terzett* aufgeführt. Am 2. September würdigt *Die Literarische Welt* das Werk von Italo Svevo. Es kommt zu einem Vertrag für die deutsche Übersetzung von *Zenos Gewissen*.

1928 Benjamin Crémieux berichtet Svevo über dessen Erfolge in Frankreich und schließt auf Italienisch mit den Worten: »Abbiamo battaglia vinta!« Der Pariser PEN veranstaltet am 14. März ein Ehrenbankett für Svevo und Isaak Babel. Svevo schreibt Erzählungen und beginnt mit der Arbeit an einem neuen Roman. Auf Bitte seines Verlegers verfasst er ein *Autobiographisches Profil*. Am 13. September stirbt er in Motta di Livenza an den Folgen eines Autounfalls. Am 18. September wird er in der Familiengruft der Veneziani auf dem katholischen Friedhof von Triest beigesetzt.

1929 Die Zeitschriften *Il Convegno* und *Solaria* geben Sondernummern über Svevo heraus. Die deutsche Übersetzung von *Zenos Gewissen* erscheint im Baseler Rhein Verlag.

1930 Livia beginnt mit Hilfe der Schriftstellerin Lina Galli das Leben ihres Mannes aufzuschreiben. Ihr Buch kommt 1950 heraus. 1945 wird die Villa Veneziani bei einem Bombenangriff zerstört.

1957 Livia Veneziani stirbt am 30. Juli.

1993 Letizia Svevo Fonda Savio stirbt am 25. Mai.

Auswahlbibliographie

Zitierte Werke Italo Svevos

Italienische Ausgaben
Racconti e scritti autobiografici. Herausgegeben von Mario Lavagetto. Band I. Mondadori, Mailand 2004.

Teatro e saggi. Herausgegeben von Mario Lavagetto. Band II. Mondadori, Mailand 2004.

Romanzi e »continuazioni«. Herausgegeben von Mario Lavagetto. Band III. Mondadori, Mailand 2004.

Lettere alla moglie. Herausgegeben von Anita Pittoni. Edizione dello Zibaldone, Triest 1963.

Carteggio con J. Joyce, V. Larbaud, B. Crémieux, M.A. Comnène, E. Montale, V. Jahier. Herausgegeben von Bruno Maier, Dall'Oglio, Mailand 1978.

Deutsche Ausgaben
Senilità. Aus dem Italienischen von Barbara Kleiner. Manesse Verlag, Zürich 2002.

Ein Leben. Aus dem Italienischen von Barbara Kleiner. Manesse Verlag, Zürich 2007.

Zenos Gewissen. Aus dem Italienischen von Barbara Kleiner. Manesse Verlag, Zürich 2011.

Verwendete Literatur

Maike Albath: *Der Seelenbegleiter. Über den großen Triestiner Intellektuellen Roberto Bazlen und seinen ungeschriebenen Roman.* In: *Ungeschriebene Werke. Wozu Goethe, Jandl und alle die anderen nicht gekommen sind.* Herausgegeben von Martin Mittelmeier. Luchterhand Verlag, München 2006.

Maike Albath: *Nachwort*. In: Italo Svevo: *Zenos Gewissen*. Aus dem Italienischen von Barbara Kleiner. Manesse Verlag, Zürich 2011.

Angelo Ara und Claudio Magris: *Triest. Eine literarische Hauptstadt in Mitteleuropa*. Aus dem Italienischen von Ragni Maria Gschwend. Paul Zsolnay Verlag, Wien 1999.

François Bondy und Ragni Maria Gschwend: *Italo Svevo*. Rowohlt Taschenbuch Verlag, Reinbek bei Hamburg 1995.

Riccardo Cepach (Hg.): *Guarire dalla cura. Italo Svevo e i medici.* Museo Sveviano, Triest 2008.

Riccardo Cepach (Hg.): *Ultima sigaretta – Italo Svevo e il buon proposito*. Museo Sveviano, Triest 2012.

John Gatt-Rutter: *Italo Svevo. A Double Life*. Clarendon Press, Oxford 1988.

Enrico Ghidetti: *Italo Svevo. Ein Bürger aus Triest*. Aus dem Italienischen von Caroline Lüderssen. Cooperative Verlag, Frankfurt am Main 2001.

Elio Schmitz und Italo Svevo: *Meine alte, unglückliche Familie Schmitz. Elios Tagebücher und andere Zeugnisse*. Herausgegeben und aus dem Italienischen übersetzt von Ragni Maria Gschwend. Zsolnay Verlag, Wien 1999.

Maurizio Serra: *Italo Svevo ou l'Antivie*. Grasset, Paris 2013.

Letizia Svevo und Bruno Maier (Hg.): *Iconografia sveviana.* Edizioni Studio Tesi, Pordenone 1981.

Livia Veneziani Svevo: *Das Leben meines Mannes Italo Svevo*. Aus dem Italienischen von Eva Weckherlin. Frankfurter Verlagsanstalt, Frankfurt am Main 1994.

Joseph Vogl: Über das Zaudern. Diaphanes, Berlin 2008.

Bildnachweis

S. 8, 10, 12 (o. l.), 12 (o.), 20 (u.), 26, 28, 30, 32 (o. r.), 32 (u.), 34, 38, 40, 42, 44 (u.), 48, 56, 58 (u.), 60 (u.), 62, 64, 66, 68, 70 (r. u.), 72 (u.), 74, 78 Museo Sveviano Trieste
S. 14, 16 (o.), 24 Library of Congress Prints and Photographs Division
S. 16 (u.), 18 (u.), 22, 58 (o.) ÖNB/Wien 155.604–B, 26574–B, VUES II 28645, WK1/ALB072/20623
S. 18 (o.), 20 (o.), 36, 46 Privatbesitz
S. 50, 54 Beinecke Rare Book and Manuscript Library, Yale University
S. 60 (o.) aus: Rita Corsa: *Edoardo Weiss a Trieste con Freud. Alle origini della psicoanalisi italiana. Le vicende di Nathan, Bartol e Veneziani.* Alpes Italia, Rom 2013, S. 53
S. 70 (l.) aus: Angelo Ara und Claudio Magris: *Triest. Eine literarische Hauptstadt in Mitteleuropa.* Paul Zsolnay Verlag, Wien 1999, o. S.
S. 70 (o. r.) aus: Giorgio Zampa (Hg.): *Italo Svevo – Eugenio Montale. Carteggio con gli scritti di Montale su Svevo.* Mailand 1976, S. 48
S. 72 (o.) ullstein-bild – Roger-Viollet / Albert Harlingue
S. 76 Deutsches Literaturarchiv Marbach

Autor und Verlag haben sich redlich bemüht, für alle Abbildungen die entsprechenden Rechteinhaber zu ermitteln. Falls Rechteinhaber übersehen wurden oder nicht ausfindig gemacht werden konnten, so geschah dies nicht absichtsvoll. Wir bitten in diesem Fall um entsprechende Nachricht an den Verlag.

Dank

Besonders danken möchte ich dem Direktor des Svevo-Museums Riccardo Cepach.

Impressum

Gestaltungskonzept: *Groothuis, Lohfert, Consorten, Hamburg | glcons.de*

Layout und Satz: *Angelika Bardou,* Deutscher Kunstverlag

Reproduktionen: *Birgit Gric,* Deutscher Kunstverlag

Lektorat: *Michael Rölcke,* Berlin

Gesetzt aus der *Minion Pro*

Gedruckt auf *Lessebo Design*

Druck und Bindung: *Grafisches Centrum Cuno, Calbe*

Umschlagabbildung: Italo Svevo mit den Entwürfen seines ersten Romans *Ein Leben* unter dem Arm. Foto von seinem Freund, dem Maler Umberto Veruda, 1893. © Museo Sveviano Trieste

Bibliografische Information der Deutschen Nationalbibliothek
Die Deutsche Nationalbibliothek verzeichnet diese Publikation in der Deutschen Nationalbibliografie; detaillierte bibliografische Daten sind im Internet über http://dnb.dnb.de abrufbar.

© 2015 Deutscher Kunstverlag GmbH Berlin München

Deutscher Kunstverlag Berlin München
Paul-Lincke-Ufer 34
D-10999 Berlin
www.deutscherkunstverlag.de

ISBN 978-3-422-07319-7